파파

이중섭의 사랑, 가족

design **house**

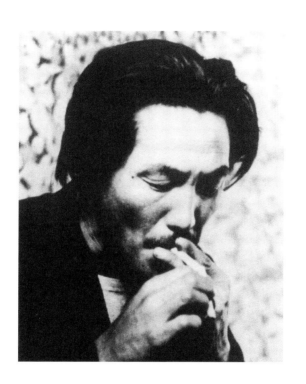

"나의 소중한 특등으로 귀여운 남덕에게
_ ㅈㅜㅇ ㅅㅓ ㅂ"
8

"나의 소중한
특등으로 귀여운 남덕에게
_ ㅈㅜㅇㅅㅓㅂ"

　　온종일 아이들과 게나 잡다가, 아내와 파도나 투망질하다가 따슨 고방에 함께 깃들여 살면 그는 세상에서 가장 행복한 가난한 사내였을까. 일본에서 아내가 온다고, 일본에서 아내가 오지 않는다고 아내가 두고 간 바다를 맴돌던 그는 세상에서 가장 불행한 가난한 사내였을까. 재물도, 이념도, 명예도 다 쇠파리인 듯 휘두르며 내치다 종내 '간장염으로 사망한 무연고자'로 끝맺은 그 사람. 현해탄을 넘나들며 지진계보다 예민한 예술가의 세계를 부축하였으나 그의 마지막은 지키지 못한 아내 마사코. 짧게 함께 산 이들이 남긴 길고 긴 사랑이었다. 월요일마다 낙오자 같은 뒷모습을 흘리며 출근하는 우리에게, 온종일 집 안팎을 맴돌아도 끝나지 않는 일들에 휩싸인 채 낡아가는 우리에게 이중섭과 마사코의 이야기는 어떤 무게와 무늬로 다가오는가. 이들의 사랑은 우리의 사랑보다 특등으로 특별하고 무거운가.

　　어제의 사랑은 죽지 않고 우리에게 왔다. 연애 시절인 1940년 말부터 1943년까지 글 없이 오로지 그림으로만 전한 100여 점의 엽서, 1953년부터 1955년까지 일본에 있던 아내와 두 아들에게 이중섭이 보낸 편지글과 그림이 그 사랑의 증표다. 짧게 함께 산 이들이 남긴 강물처럼 길고 긴 이야기들. 많은 연인이 맛있다는 듯이 나누어 읽게 될 연서들이며, 많은 부모 자식이 못다 한 제 부정·모정·효정을 돌아보게 할 편지글이다. 이들의 이야기를 그저 망연하게 들여다보라. 먹고 사는 입들에 묻혀 사라진 마음의 파동이 살아날지도 모를 일이니.

운명의 여인 마사코

스물다섯, 분카가쿠인(文化學院, 3년제의 전문학교 과정)의 유화과를 졸업하고 연구생 신분으로 학교에 남은 이중섭은 2년 후배인 야마모토 마사코와 사랑하게 되었다. 그녀를 연모하여 비틀거리면서 그가 가진 건 섦디섦은 마음뿐이었다. 그도 그럴 것이 그들은 식민 시대라는 시절의 그늘을 온몸으로 맞닥뜨리며 살고 있었다. 자신은 지배를 받는 나라의 남자, 마사코는 지배하는 나라의 여자였다. 민족적인 성향이 강한 그가 식민지 종주국의 여성을 사랑하게 된 것이다. 일찍이 오산학교 재학 시절 낡은 학교 건물을 재건하기 위해 일본 보험회사의 보상금을 받아내겠다며 불을 질렀고, 졸업 사진첩에 일본에서 날아온 불덩어리가 한반도를 태우는 광경을 그려 그해 사진첩이 발행되지 못하게 한 이중섭이 아니던가. 게다가 여자에겐 사귀던 남자가 대동아전쟁에 나가 전사한 상처가 화인처럼 남아 있었다. 하지만 그 시작은 비명이고 그 끝은 화농일지라도 그대로 앞으로 돌진할 수밖에 없는 것이 사랑이지 않나. 두 사람은 어질머리 같은 사랑을 시작하고야 말았다. 스물다섯에 얻은 사랑을 지키기 위해 이중섭은 1940년 연말부터 마사코에게 글 없는 그림엽서를 그려 보내기 시작했다. 수신자 이름 옆에 덩그러니 자신의 이름만 붙여 쓴 '주소 없는 편지', 되돌아올 수 없으니 마사코가 꼭 받아야 할 엽서였다. 그렇게 1943년까지 엽서를 보냈다. 그림엔 물고기를 잡는 여자, 동물에 둘러싸인 여자, 과일을 따거나 사다리를 오르는 남자, 애틋한 사랑이 넘치는 남녀, 들짐승·날짐승과 함께 등장하는 가족, 사슴이나 학·오리 등의 짐승, 연꽃·과일나무, 희망과 분노, 절망과 이별 등이 담겼다. 무엇보다 하늘과 신과 땅과 인간을 연결하는 천사, 요요한 요부는 바로 이중섭이 만들어낸 세계 속 마사코였다. 이 '온갖 그림 이야기'는 두 사람만이 알 수 있는 상징과 기호가 가득한 비밀 연서였다. 마사코는 이를 무더기무더기 쌓아두었다가 1979년 세상에 공개했다.

누구라도 그러하듯이 떫은 사랑 끝에 익은 사랑을 얻고 열심히 탐하던 이들에게 이별이 찾아왔다. 연구 과정을 마친 뒤에도 일본에 계속 남은 이중섭은 결혼 승낙을 받기 위해 석 달 동안 마사코의 집을 찾았다. 당시 마사코의 아버지는 일본에서 손꼽히는 재벌 미쓰이 계열사의 취체역(전무직) 사장으로, 일본에선 드문 가톨릭 가정을 꾸린 이어서인지 자유개방적인 면이 있는 사람이었다. 딸이 조선인과 결혼하는 것을 추악하다거나 패륜으로 여기지 않았다. 다만 딸이 결혼 후에도 친정집 근처에서 살기를 바랐다. 그러나 이중섭은 어머니와 형의 승낙을 얻어 고향에서 결혼해야 했다. 1943년 여름, 불구의 조국을 둔 이중섭은 홀로 귀국선에 올랐다. 침략 전쟁의 심장부인 도쿄는 전쟁의 참화 속에 있었고, 식민지의 조선인도 전쟁터로 나가야 한다는 징병제가 통보된 상황이었다. 견우 직녀가 하염없이 떠돌다 만난다는 칠석날 이중섭은 마사코 곁을 떠나왔다.

원산으로 돌아온 그는 징병을 피하기 위해 집 근처 고아원에서 그림을 가르치며, 좀처럼 손에 붙지 않는 그림을 그리며 붉은 사랑의 마음을 삭였다. 친구 김병기의 여동생, 최승희의 애제자인 미모의 무용가 등과 혼담이 오갔지만 그뿐이었다. 1945년 봄, 이중섭은 중대한 결심을 하고 마사코를 조선으로 불렀다. "당시 도쿄는 패전의 기운으로 거의 매일 공습 사이렌이 울려대는 상황이었어요. 도쿄에서 시모노세키까지 가는 기차표도 아버지가 교통공사에 근무하는 지인을 통해 간신히 구했죠. 공습이 있을 때마다 기차가 멈춰 서서 시모노세키까지 가는 데도 며칠이 걸렸어요. 부산을 거쳐 서울 반도호텔까지 가니 완전히 거지꼴이 되어 있었죠. 배낭 하나만 짊어지고 떠나온 길이어서 나중에는 제대로 먹지도 마시지도 못했어요. 호텔에 도착하니 친구들이 미리 연락을 해주어 그가 찾아왔습니다. 그 반가움, 그 안도감이라니…. 그때 주인(이중섭)이 잔뜩 사 온 사과 맛을 아직도 잊을 수 없습니다." 이중섭과의 결혼에 적극적이지 않

던 아버지가 전쟁이 극심해지자 마침내 딸의 조선행에 동의했고, 여러 가지 편의를 봐준 것이었다. 그들 가족은 소개령에 따라 북부 지방으로 피란 준비를 하던 중이었다. 1945년 4월 말, 마사코는 일본에서 조선으로 떠나는 마지막 배를 타고 현해탄을 건넜다. 이들의 운명은 강한 자장으로 서로를 잡아당기고야 만 것이었다.

　　　　망망대해에 홀로 있는 듯하던 그에게 철퍽철퍽 파도처럼 가슴팍을 비집고 찾아온 야마모토 마사코는 그해 5월, 이중섭의 아내 이남덕李南德이 되었다. 사랑의 화신 같은 부인이 한껏 자랑스러우니 남남북녀 대신 남녀북남이라며 '남', 더덕더덕 아들딸 많이 낳아서 한오백년 후엔 대향남덕국을 만들자며 '덕'이라 붙인 이름이었다(일본의 창씨개명 정책을 정면으로 거스르는 일이었다. 대향은 이중섭의 호다). 이중섭과 이남덕은 원산 광석동의 넓은 집 마당에서 사모관대 쓴 신랑으로, 족두리 차림의 신부로 나란히 섰다(개화기 이래 대부분의 결혼식은 서구식을 따르거나 절충식이었는데, 이중섭은 아내가 일본인이었음에도 조선의 전통 의상을 입고 조선식으로 결혼식을 올렸다). 눈썹이 기름한 신랑과 자그마한 몸집의 신부는 아름다웠다.

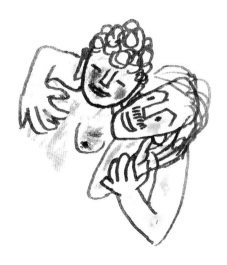

　　신혼살림을 시작한 이중섭이 매양 한 일이라곤 원산의 승경지를 찾아 다니며 소묘에 열중하거나, 소일거리로 닭을 키우는 것⑴이었다. 대지주 집안 인 친가와 민족 자본가 집안인 외가 사이에서 나고 자란 그이니 식민지의 그늘 에서도 생존의 세계에 묻힐 염려는 없었다. "동네 사람들이 주인에게 일본 여자 와 사는 친일파라고 욕을 했다는 이야기, 그래서 가끔씩 술에 취해 돌아온 주인 이 '남덕아, 남덕아'하고 제 이름을 불렀던 기억은 있습니다." 이남덕의 증언처럼 이들에게도 시대의 파편이 날아들긴 했지만 그런대로 평온하고 행복했다. 일본 여자와 결혼한 조선 남자들이 해방 후 처와 아이들을 팽개치는 일이 허다한 시 절이었다.

　　혹 있을지도 모를 폭격을 피해 교외의 과수원으로 이사한 지 며칠 되 지 않아 갑작스럽게 해방이 되었다. 이중섭은 때 묻은 스케치북을 옆구리에 늘 끼고 다니면서 처마처럼 드리운 그 눈꺼풀로 세상을 관찰하고, 온갖 잡동사니 의 냄새를 맡거나 매만졌다. 날카롭게 관찰한 후에야 그리고 지우고 생각나면 또 그랬다. 닭의 습성을 살피겠다며 닭장 안에서 자다 닭 이가 옮기도 했다. 이 듬해 원산여자사범학교 미술 교사로 취직했으나, 생애 처음이자 마지막 직장 생활은 단 2주로 끝났다. '무엇을 어떻게 가르쳐야 할는지 도저히 궁리가 안 나 서'가 이유였다. 그해 봄, 이중섭과 이남덕은 물새 같은 첫아들을 얻었으나 열 달을 다 채우지 못하고 세상에 나온 조산아는 디프테리아에 걸려 곧 죽고 말았 다. 이중섭은 혼자 외로울 테니 이거라도 가지고 놀라면서 죽은 아들의 관 속에 그림 여러 장을 넣어주었고, 그중 한 장은 어린것 가슴에다 실로 꿰서 달아주었 다(벗인 구상의 회고에 따르면 이 그림은 복숭아를 들고 노는 어린이 그림이었다고 한다). 아이를 잊지 못해서였는지 이중섭은 그 무렵 잠시 광석동 산턱 고아원의 무료 강사 생활을 했다.

이듬해 여름, 둘째 아들 태현이 태어났고, 이중섭은 원산극장 건너편에 원산미술연구소를 열었다. 얼마 후 경찰서장에게 허가서를 받았음에도 보안서원이 들이닥치자 그 길로 연구소의 문을 닫았다. 대신 제자 김영환을 얻어 저간의 슬픔 한 자락을 털어냈다. 김영환은 4년 동안 이중섭의 지근거리에 머물렀고, 훗날 이중섭의 어록을 세상에 내놓았다. '예술은 진실의 힘이 비바람을 이긴 기록이다', '정말을 하고, 진실에 살지 않는다면 예술이 싹트지 않는다' 등이 그 것이었다. 1949년 아들 태성이 태어났고, 가족은 원산 시외인 송도원으로 이사

했다. 하루 종일 소를 관찰하다 소 주인에게 도둑으로 몰려 고발당하기도 했다. 여전히 평온한 일상인 듯 보였으나 운명의 검은 금들이 그의 삶으로 무장무장 뻗어 오고 있었다.

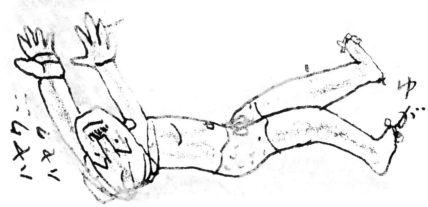

남녘에서 누린 찰나의 평화

1950년 6월, 한국전쟁이 일어난 직후 이중섭의 형 중석이 행방불명되었다. 가장을 잃었으나 삶이 건넨 그 커다란 질통에 매달려 있을 수도 없는 시절이었다. 그들은 혹 일어날지도 모를 몰살을 피해 피란을 결심했다. 그해 그믐달, 징집을 피해 숨어 있던 조카 이영진(이 집안의 장손)과 이중섭은 아내 이남덕, 태현, 태성, 그리고 작업 중이던 풍경화 한 점만 들고 원산을 떠났다. 미리 작품 중에서 잘된 것만을 챙겨 떠날 채비를 했으나 어머니와 형수, 조카들은 남겨두고 그림만 챙겨 넣은 자신이 죄스러워 그림 뭉치를 도로 내려놓았다. 이 그림을 아들로 여기고 잘 보관하시라고 어머니에게 들려드린 것이 이들의 마지막이었다.

그 후 이들을 맞은 건 난리통의 짠 내 나는 현실뿐이었다. 운 좋게도 국군에 배속된 화물선을 타고 원산을 떠난 이들은 3일 후 부산에 다다랐다. 일본으로 수출하는 가축의 대기 창고를 개조한 피란민 수용소에서 이들의 남녘 생활이 시작되었다. 구멍 뚫린 천장으로 바닷바람이 몰아쳐 들어오는 수용소에 짐을 풀고 부산시청 사회과에서 주는 주먹밥을 먹으며, 구호 물자인 담요로 시멘트 바닥의 한기를 막았다. 수용소에 가족을 남겨두고 이중섭은 이따금 부두에서 짐 부리는 일을 했으나 생계에 큰 도움이 되진 못했다. 어떤 날은 함께 일한 어린 소년에게 자신의 품삯을 모두 줘버리기도 하고, 어떤 날은 헌병들이 널빤지를 가져가려는 껌팔이 소년을 구타하는 걸 제지하다 몰매를 맞아 몸져눕기도 했다. 그와 접한 누구에게나 무구하고 순일한 애정을 분배하는 성품의 그에게 전란기의 현실은 응하기 힘든 것이었다.

피란민 분산 정책에 따라 제주도로 보내진 가족은 서귀포 변두리의 마을 이장 송씨 집에 터를 잡았다. 1.3평의 골방과 그릇, 수저, 이불을 송 씨에게 빌리고, 밭에서 캐 온 채소와 이웃에서 얻은 된장을 먹으며 하루하루 견뎠다. 피란민 증명서를 받아 식량 배급을 받기도 했으나 가족 수에 비해 턱없이 모자랐

으므로 바다로 나가 게를 잡거나 해초를 뜯어와야 했다. 한겨울 바닷바람이 홑 겹의 살을 물어뜯는 것만 같은 세월이었으나 이중섭은 '사람 똥을 받아먹고 사는 제주도 똥돼지처럼 곤란을 억척으로 버티겠다'고 결심했다. 훗날 이남덕은 '힘겨웠지만 가족이 함께 모여 살 수 있어 행복했다'라고 회고했다. 이중섭은 자신이 잡다 먹은 게나 조개의 넋을 달래기 위해 게를 그리곤 했다. 어린아이의 나상, 여인의 얼굴, 제주 풍경, 태현과 태성과 노니는 바닷게를 나무판에, 담뱃갑 속 은박지에, 종이에 그렸다. 재료가 부족해 대용물감으로 그린 적도 허다했다. '송 씨에게 보리쌀 한 말, 이 씨에게 쌀 한 말'을 받고 한국전쟁 때 전사한 그들 가족의 초상화도 그렸다. 제주에서 보낸 일 년은 '서귀포의 환상', '섶섬이 보이는 서귀포 풍경' 등 이중섭의 대표작을 남겼다.

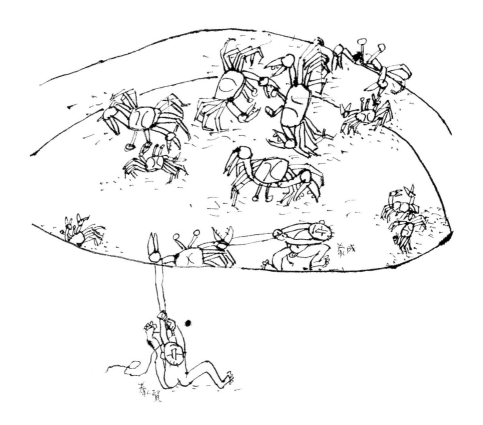

다시 이별

그리고 싶은 욕구에 갈급하던 이중섭은 1951년 겨울, 가족과 함께 부산으로 건너가 범일동의 산비탈에 판잣집을 구했다. 일본의 처가에서 소액의 도움을 받기도 했지만 호구지책이나 거처를 마련하지 않았고 친척도, 악착 같은 성정도 없었던 이중섭과 그 가족의 생활난은 여전했다. 극도의 영양실조로 물기, 기름기 다 빠진 어미의 눈꺼풀만이 이남덕에게 남았다. 최악의 상황을 피하려 일본인 수용소에 들어간 이남덕이 뒤늦게 받은 부친의 사망 소식. 그리고 네 딸 중 시집간 셋째 딸인 이남덕에게도 전해진 재산상속 통지서. 1952년 여름, 일단 돌아가기 위해 이남덕과 태현, 태성은 제3차 일본인 송환선을 타고 일본으로 떠났다. 일본인 마사코에겐 '송환'이었으나 한국인 이중섭에겐 '출국'이었으므로, 이중섭과 가족의 동반 일본행은 당시로선 불가능한 일이었다. '가엾은 주인을, 의지할 데 없는 그 사람을 전쟁터에 외톨이로 남겨두고 떠난다는 게' 애달파 이남덕은 한없이 울기만 했다.

가족과 떨어진 이중섭은 우동과 간장으로 하루에 한 끼를 간신히 때우며, 불을 땔 수 없는 사방 아홉 자의 냉방에서 개털 외투를 입은 채 홀로 꼬부라져 새우잠을 잤다. 도자기 공장 안의 공간, 친구 박고석의 문현동 집으로 철새처럼 떠돌며 살면서 놀랍게도 그는 계속 그림을 그려서 남겼다. 부두에서 짐을 부리다가도 그렸고, 대폿집 목로판에서도 그렸고, 친구집 문간방에 끼어 자면서도 그렸다. 캔버스나 스케치북이 없으니 나무판, 맨종이, 담뱃갑, 은종이에 연필이나 못으로도 그렸다. 전쟁 통의 구겨진 삶 속에서도 예술과의 혈투 같은 열애는 멈추지 않았다.

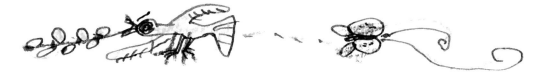

　　가족과 헤어진 1952년 말 또는 그 이듬해 초부터 이중섭은 아내와 두 아들에게 편지를 쓰고 그림을 그려 보냈다. 홀로 가난과 고독의 먼지 닦아내던 그가 그 생의 쓸쓸함, 기쁨을 굵직한 펜(꼭 G펜으로)으로 꾹꾹 눌러 담아 띄운 국제우편이었다. 1955년 여름까지 이어진 수십 편의 그 편지 중엔 '나의 귀엽고 소중한 남덕 군'에게 보내는 것이 가장 많았다. 그의 글엔 혀가 달린 듯했다. 자분자분 비벼대고, 매만지는 그의 표현이 그러했다. 예를 들면 이런 것이었다.

　　'나의 살뜰한 사람. 나 혼자만의 기차게 어여쁜 남덕군. 이상하리만큼 당신은 나의 모든 점에 들어맞는 훌륭한 미와 진을 간직한 천사요. 당신의 모든 좋은 점이 나의 모든 것에 깊이 스며들어 내가 얼마나 생생하게 사는 보람을 강하게 느꼈는지 모르오', '내 귀여운 당신의 볼에 있는 크고 고운 사마귀를 생각하고 있소. 그 사마귀에 오래 키스하고 싶소', '다음에 만나면 당신에게 답례로 별들이 눈을 감고 숨을 죽일 때까지 깊고 긴긴 키스를 몇 번이고 몇 번이고 해드리지요. 지금 나는 당신을 얼마만큼 정신 없이 사랑하고 있는가요. (중략) 나의 귀엽고도 너무나도 귀여운 선생님, 제발 가르쳐주시오.' 살빛 뜨거운 그 문장 속에는 한 여자를 집약하듯 열심히 사랑한 이중섭이 들어 있다.

　　그리고 어여쁜 사내놈들에게 보낸 편지. '호걸 씨 태성아! 잘 있었니? 아빠도 몸 성히 그림을 그리고 있단다. 태성이는 늘 엄마의 어깨를 두드려드린다고? 정말 착하구나. 한 달 후면 아빠가 도쿄 가서 자전거 사주마. 잘 있어라. 엄마와 태현이 형하고 사이 좋게 기다려다오.' 어떤 영혼이라도 아버지, 남편이라는 외투를 입으면 몰랑몰랑해지는 법임을 이 편지글을 통해 알 수 있다. 물론 이들이 주고 받은 편지엔 갖가지 소금으로 절인 온갖 비린내, 땀 내, 눈물 내도 물씬했다. 막연하기 그지없는 생활책, 떨어져 있는 가족에게 향하는 단심과 풀리지 않는 오해, 스미는 고독도 편지에 담겨 있었다.

마지막 만남

1954년 초 추진하던 작품전을 실행하지 못하고 무연해하던 그에게 불행이 겹으로 찾아들었다. 이남덕이 이중섭의 생활비와 제작비를 위해 통운회사 사무장인 후배 마 씨를 통해 일본 서적을 한국으로 보내는 일을 시작한 것이 화가 됐다. 마 씨가 이중섭에게 주기로 한 27만엔 어치의 책값을 떼먹는 바람에 큰 손해를 보고 만 것이다. 또 일본에 밀항했다가 체포된 이중섭의 친구가 이남덕에게 보증금과 여비 80만 엔을 빌리고는 소식을 끊어버렸다. 그 두 번의 손해는 고스란히 빚으로 남았고, 이남덕은 그 후 20년이 걸려서야 이 빚을 모두 갚을 수 있었다.

그해 여름, 이중섭은 오래 애쓴 끝에 선원증을 입수해 히로시마로 가 이남덕과 해후했다. 꼬박 일 년 만의 만남이었다. 선원 자격으로 입항했으니 일주일 안에 출국한다는 조건이었다. 일단 돌아가 제대로 된 여권을 마련해서 정식으로 입국한 뒤 정정당당하게 작품 활동을 하리라, 그런 연후에 이남덕과 정상적인 가정을 꾸리리라 다짐했지만, 이것이 이중섭과 가족과의 마지막 만남이었다. 도무지 쾌통하지 않는 세상에서 생존이라는 등짐까지 둘러맨 채 엉거주춤하게 사는 것이 불행했던 것인가. 마침내 고개조차 돌리지 못하는 마음의 견비통이 그에게 찾아오고 있었다.

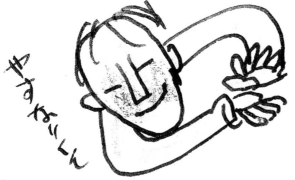

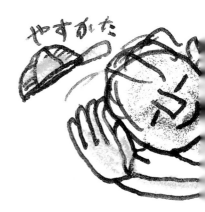

분출한 예술혼과 그 사랑의 끝

그가 일본에서 돌아온 직후 한국전쟁이 멈췄고, 돌아갈 곳이 마땅찮은 이중섭은 그냥 부산에 머물렀다. 석유곤로에 밥을 해 먹으며 주변 풍경과 호박꽃, 꽃봉오리 등을 그렸고, 판잣집을 지어 혼자 지내며 '판잣집 화실'이란 그림도 완성했다. 이후 나전칠기기술원 양성소의 교육 책임자로 있던 유강렬의 소개로 통영으로 옮겨 갔다. 그 바닷가 도시에서 고향 원산에 돌아가기라도 한 듯 안정을 찾았고, 대표작으로 알려진 대부분의 작품을 완성했다. '달과 까마귀', '떠받으려는 소', '노을 앞에서 울부짖는 소', '황소', '흰 소', '부부' 등이었다. 이후 양성소의 책임자가 바뀌면서 이중섭도 통영을 떠났고 진주를 거쳐 대구에서 잠시 지내다 서울에 정착했다. 그러고는 아내가 진 빚을 갚기 위해 개인전 준비에 몰두했다. 아침이면 그림으로 자신을 문책하고 저녁이면 그림으로 자신을 고문하며 그림에만 매달렸다. 이 시기에는 주로 가족 그림을 많이 그렸다. '길 떠나는 가족', '가족', '닭과 가족', '가족과 어머니' 등이었다. 헤어진 가족이 다시 하나 되기를 바란 그는 이남덕에게 쓴 편지에서 자신의 가족을 '성가족聖家族'이라 이름했다.

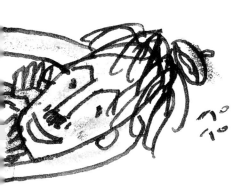

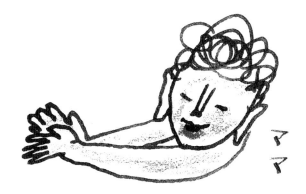

1955년 1월 이중섭은 서울 미도파화랑에서 개인전을 열었다. 많은 이들이 몰려와 호의를 표했으나 은종이 그림 일부가 춘화라는 이유로 철거됐고, 그림 값을 수 없이 떼였다. 마음의 울화를 술로 풀던 그는 간이 상했고, 자학과 기진맥진에 빠졌다. 전시회를 성공해 하루 빨리 '나의 최고 최대 최미의 기쁨인 발가락 군(이남덕의 별칭)'에게 달려갈 날을 손꼽았으며, '나의 영리하고 착한 아들 태현, 태성'에게 자전거 사줄 날을 기다리던 그는 강제 철거의 충격과 함께 빈털터리가 되고 말았다. 구상의 권유로 대구 전시를 열었으나 반응은 냉담했고, 남은 것이라곤 '정신 나간 사람'이라는 혹평뿐이었다.

　　이미 그때 인생이라는 염증을 다스리는 방법을 잊어버린 걸까. 연이은 실패에 심신이 극도로 쇠약해졌고, 한 달 동안 대구 성가병원 정신과에 입원했다. "나는 세상을 속였어! 그림을 그린답시고 공밥을 얻어먹고 놀고 다니며 훗날 무엇이 될 것처럼 말이야," "내가 도쿄에 그림 그리러 간다는 건 거짓말이었어! 남덕이와 애들이 보고 싶어서 그랬지." 예술의 세계와 생존의 세계를 함께 꾸려야 했으나 이도 저도 잡지 못한 자신에 대한 화가 종기처럼 터져 나왔다. 그날부터 그는 음식을 거부하고 한 주도 거르지 않던 가족과의 편지도 단절했다. 대구에서 서울로 올라와 이 병원 저 병원을 옮겨 다니면서도 식음 거부로 자신을 학대했다. 영양실조와 간염으로 고통을 겪으면서 다시 음식을 먹지 못하게 되었고, 1956년 봄 청량리 뇌병원에 입원했다. 원장 최신해에게 정신이상이 아니라는 진단을 받고 퇴원했지만 간염이 급격히 악화되어 서대문 적십자병원에 다시 입원했다. 한 달 후인 1956년 9월 6일, '무연고자 이중섭'은 홀로 병실에서 눈을 감았다. 지키는 이 아무도 없는 영안실의 이틀이 지나고, 뒤늦게 친구들이 장례를 치렀다. 화장한 뼈의 일부는 망우리 공동묘지에, 일부는 일 년 뒤 이남덕의 일본 집 뜰에 모셨다.

제 몸으로 불을 댕기며 숨차고 뜨겁게 살다 마침내 검은 불의 뼈가 되어버린 그 사람. 뜨거움이 자신의 무기이자 닻이었던 이중섭은 세상이 필적할 수 없을 만큼 뜨겁게 한 여자를 사랑했다. 식민 종속과 전쟁, 이산이라는 시대의 파편을 맞으면서도 서로를 부여잡고 간 숙명적 사랑이었다. 특등으로 소중하고 소중했던 그 사랑은 이남덕의 가슴에, 그리고 엽서 그림과 편지글이라는 자취로 세상에 남았다.

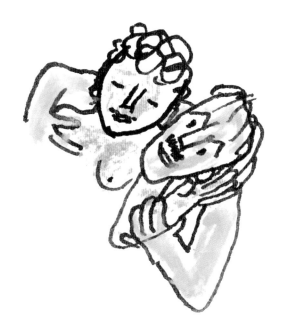

*이 글은 이중섭 연구자인 최석태와 나눈 인터뷰 채록과 그의 저서
《이중섭 평전: 흰 소의 화가, 그 절망과 순수의 자화상》(돌베개)을 바탕으로
정리한 것임을 밝힙니다.

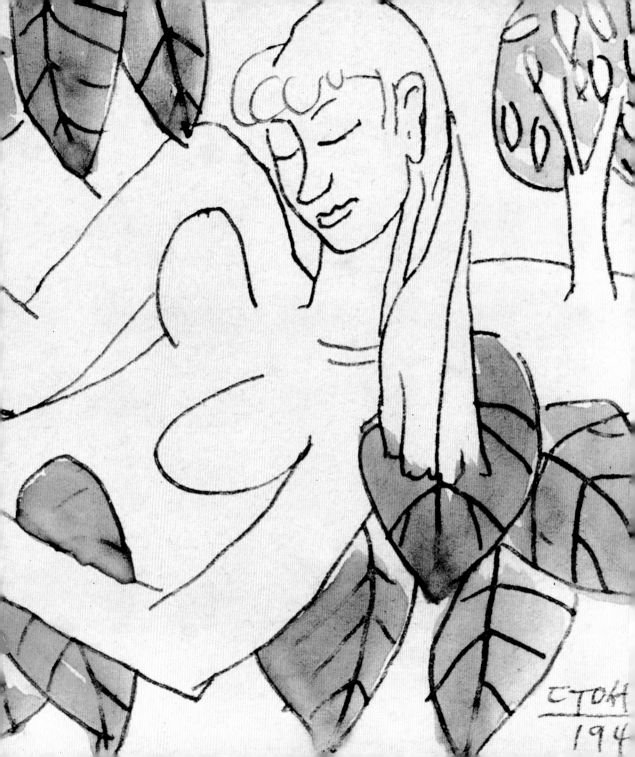

엽서,
사랑의 초상

엽서 한 장이 내 편이 되도록 그리고 또 그리고, 말은 버리고, 까맣게 속 태우며 그린 끝에 1940년 12월 25일 소인을 박은 관제엽서. 이중섭과 마사코의 사랑을 역력히 증언하는 엽서 그림의 시작이었다. 글 한 줄 없이, 보내는 이의 주소도 없이 관제엽서의 한쪽 면에 그림만 그린 이 증표는 1940년에 1점, 1941년에 80점 안팎, 1942년에 10점 안팎, 1943년에 2점으로 세상에 남았다. 가리산을 못하는 여자의 마음을 잡기 위해, 그 거리를 좁히기 위해 글 대신 그림만으로 사연을 전한 엽서는 그 관계가 굳세어진 후에도 계속되었다.

이중섭은 관제엽서의 소인 찍는 부분과 보내는 이의 이름 사이에 그림을 그린 때(달과 날짜)를 숫자로 표시했다. 그림을 그린 면에는 제작 연도와 서명을 적었으니, 이 두 면을 합하면 제작 연도와 월일까지 알 수 있다. 그러므로 이 그림들은 학교를 졸업하고도 일본에 머물며 작업과 동인 활동에 힘을 쏟은 이중섭에게 일기 같은 것이었다. 무엇보다 초창기의 면모를 볼 수 있는 작품이 거의 남아 있지 않기에 4년 동안 보낸 이 엽서 그림은 그의 초기 화풍을 알 수 있는 귀중한 자료가 된다. 이중섭은 같은 소재를 여러 번에 걸쳐 갖가지로 모색했고, 작은 화면을 자유롭게 운용하는 법, 선묘 솜씨 등 강도 높은 습작을 했다. 실제로 처음의 여러 그림은 본을 먹지 위에 대고 눌러 그린 것인데, 이건 복잡한 구성의 그림을 손바닥만 한 화면 위에 표현하기 위해 고심한 방법이었다. 베끼는 종이가 어긋날까 조심조심 자수 놓듯 더듬은 선의 맛이 살아난 그림도 있다. 이런 과정을 거쳐 화면을 장악하게 된 이중섭은 도안을 옮기는 기법 대신 붓과 펜을 써서 대담하게 작업을 했다.

이 엽서 그림들을 높이 칭찬할 수밖에 없는 이유는 떫은 것에서 점점 익은 것으로 변해가는 사랑의 일지 같은 이 그림에 그가 바친 신명과 정열 때문이다. 한 방에서 살며 지켜본 조카의 증언에 의하면 수많은 파지를 쌓아가면서 마음에 드는 것이 나올 때까지 거듭해서 그리기에 몰두하는 이중섭을 보았다고

한다. 정인이든, 면식 없는 관람자든 그 누군가를 감동시키고야 말겠다는 야심이야말로 예술의 시작점이 아니고 무엇이겠는가. 엽서 중에는 마사코를 그린 그림도 여럿 있는데, 그림 속 여인의 머리카락은 앞부분이 봉긋하게 말려 올라가 있다. 이는 젊은 시절 마사코 특유의 머리 모양이었다. 또 초기작 중에 알몸의 여자가 꼬아 올린 왼쪽 다리를 오른손으로 잡은 어색한 자세의 그림이 눈에 띈다. 갈색의 굵은 펜으로 그린 이 그림엔, 그 무렵 같이 길을 가다가 발을 삐어 발가락을 다친 마사코를 정성 들여 간호한 이중섭의 이야기가 들어 있다. 이후 1950년대 초 일본의 마사코에게 보낸 편지글에 종종 등장하는 '발가락 군'은 바로 마사코의 애칭이기도 하다.

　　엽서 그림에는 몇 갈래의 특징을 잡아낼 수 있는데, 그 첫 갈래는 거의 모든 그림의 등장인물이 나체라는 것이다. 두 번째 갈래는 물이 많이 등장한다는 점. 이 둘로 미루어 그는 식민지의 사람으로서 식민 본국의 사람과의 연애에 다가서기 위해 무의식적, 의식적으로 '인간의 보편성'을 강조했다는 걸 알 수 있다. 나체와 물이라는 자연스럽고 천연한 모습이야말로 인간의 보편성을 설명하는 것 아니고 무엇이겠는가. 세 번째 갈래는 강하게 구사한 펜 선에서 뒷날 그가 본격적으로 구사하는 서예풍 선의 유화를 예감할 수 있다는 것이다. 네 번째 갈래는 그림이 있는 면의 서명이 당시 공식 언어가 아닌 민족어 한글이며, 당시 잘 쓰지 않던 가로로 풀어쓰기 방식을 활용했다는 점이다. 당시 상황을 볼 때 이중섭이 강한 민족주의 성향을 지니고 있으며, 박제된 것이 아니라 일변하고 발전하는 모습의 민족 문화를 지향했음도 짚을 수 있다.

　　규모가 작고 어디에도 넣기 힘든 갈래 탓에 우리는 그동안 이중섭의 엽서 그림에 대해 꽤 유보적인 태도를 취했다. 하지만 그 작은 크기 안에 담은 주제나 형식상의 역량, 작품성으로 본다면 그 자체로 귀중한 자료임에 틀림없다. 또 상당한 숫자의 그림은 명작에 넣어도 손색없다.

요정 마사 マサ

이중섭의 어떤 그림보다 채색이 고운 이 그림은 요정들의 신비한 세계다. 이중섭은 이 그림의 서명 옆에 그림 제목을 써두었는데 마사マサ, 그러니까 마사코의 이름 가운데 '마사ガ'를 일본어 문자 가타가나로 쓴 것이다. 바로 그 꽃나무의 요정은 야마모토 마사코의 모습이다. 이 엽서를 그려 발송한 4월 2일 수요일은 개학 다음 날로, 꽃으로 뒤덮인 교정을 샅샅이 다녔지만 이미 학교를 졸업한 마사코의 모습은 어디에도 없었다. 그녀의 그림자와 향기만 가득할 뿐. 이중섭은 그 한 해 동안 매주 한 점씩 사랑의 연서를 날려 보냈다.

여자를 기다리는 남자 Man Waiting for Woman
1941. 4. 2, 종이에 먹지 그림·수채 watercolor and blue carbon paper on paper, 14 × 9cm

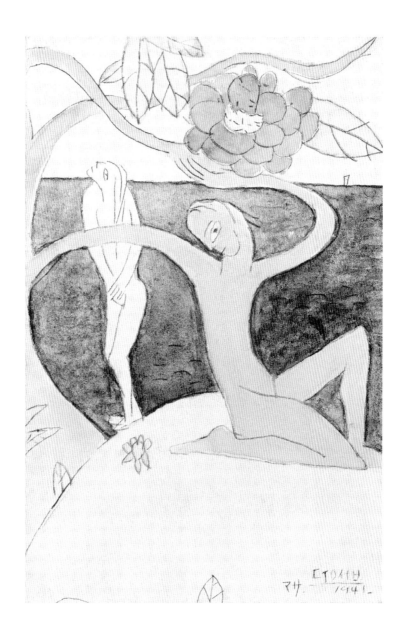

나의 발가락 군

이중섭의 편지글에 유독 많이 등장하는 '발가락 군'은 바로 야마모토 마사코의 애칭이자 그녀의 발가락의 애칭이기도 했다. 체형에 비해 발이 유난히 큰 데다 못생겼다 하여 이중섭은 마사코를 발가락 군이란 애칭으로 불렀다. 또 그 발가락이 영락없이 아스파라거스를 닮았다 하여 '아스파라거스 군'으로도 불렀다. 이 애칭들은 같이 길을 가다가 발가락을 다친 마사코를 정성 들여 간호한 추억이 있는 두 사람에게 특별한 의미가 담긴 것이었다. 후에 아내와 아이들을 일본으로 보내고 가족을 그리워하며 띄운 편지에는 "내 가장 사랑하는 발가락 군을 마음껏 사랑하게 해주시오", "나의 발가락 군에게 몇 번이고 몇 번이고 다정한 뽀뽀를 보내오" 등의 표현이 종종 등장한다.

누운 여자 Woman Lying Down
1941. 6. 3, 종이에 잉크·수채 ink and watercolor on paper, 9 × 14cm

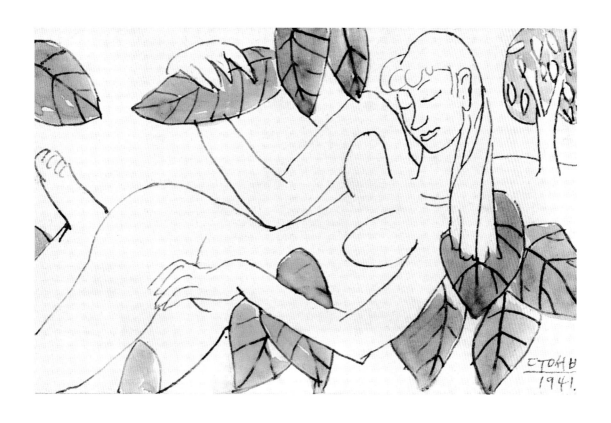

소와 여인 Bull and Woman
1941. 5. 29, 종이에 먹지 그림·수채 watercolor and blue carbon paper on paper, 14 × 9cm

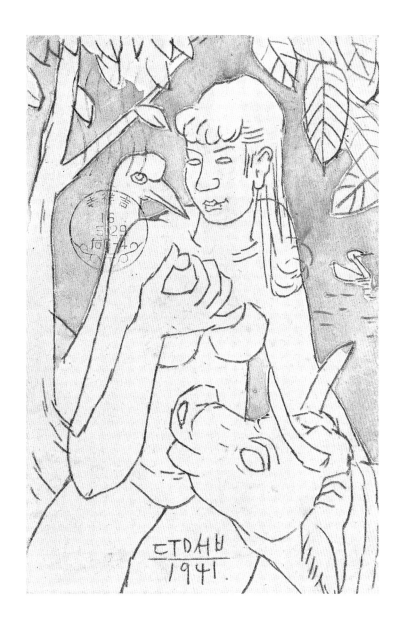

흔쾌히 흐르는 사랑의 선

사내의 두 손엔 연꽃 봉오리와 나뭇잎이 들려있다. 오른쪽 팔 뒤로는 짐승 한 마리가 능선에 서 있고, 한 남자가 이 사내 쪽으로 오고 있다. 주인공 사내는 며칠 뒤에 활을 쏘는 남자고, 특히 여자의 발을 고쳐주는 바로 그 남자와 완전히 흡사하다. 잉크를 듬뿍 묻혀 자신 있게 그어댄 선과 배경색은 간단하다 할 정도로 단순, 명확하다. 형상을 모색하기 위한 연필 흔적이나 자국도 없다. 화면이 자신감이 넘쳐서 보는 사람을 흔쾌하게 한다.

연꽃 봉우리를 든 남자 Man Holding Lotus Bud
1941. 6. 1, 종이에 먹지 그림 · 수채 watercolor and blue carbon paper on paper, 9 × 14cm

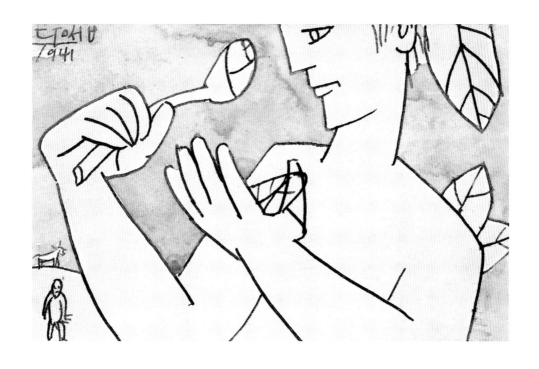

활을 쏘는 사람 Archer
1941.6.2, 종이에 잉크·수채 ink and watercolor on paper, 14 × 9cm

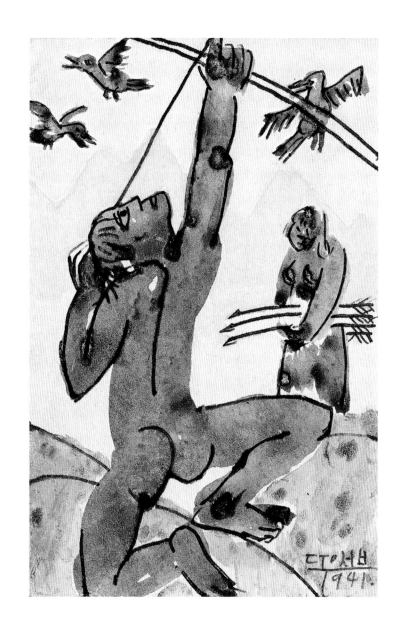

발가락 군을 살피는 뜨거운 남자

연애 시절 이중섭과 마사코가 산책하던 중 마사코의 신발 뒤축이 보도블록 사이에 끼면서 발가락을 다쳤다. 이중섭은 그녀의 발을 살피며 어루만지다 손에 피까지 묻혔다. 이 그림은 그 장면을 포착해 그린 것으로, 거의 모든 요소를 곧은 선으로 처리했다. 그림을 보는 이의 눈길이 남자의 얼굴, 여자의 발, 남자의 손, 남자의 다른 쪽 팔로 이어지면서 돌게 만든 것도 특징적이다. 엽서 뒷면에는 속달이라는 소인이 찍혀 있다. 손에 피까지 묻혀가면서 치료한 이의 뜨거운 마음을 한시라도 빨리 전해주고 싶었던 게 아니었을까?

발을 치료하는 남자 Man Treating the Foot
1941. 6. 4, 종이에 잉크·수채 ink and watercolor on paper, 14 × 9cm

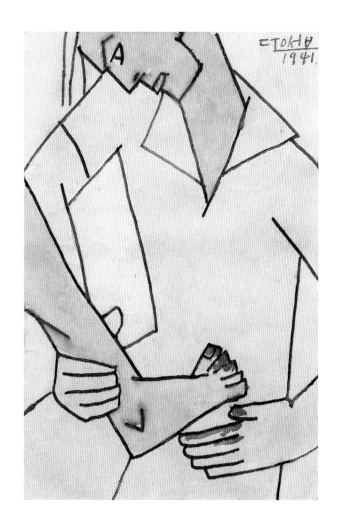

연꽃을 쥔 아이

어린아이는 우리 문화유산에 자주 등장하는 전통적 소재였다. 연꽃을 쥔 아이 또는 포도 넝쿨에 매달려 노는 아이들이 새겨진 고려청자나 다산을 의미하는 아이들 그림이 자주 등장하는, 신혼 새댁의 방에 둘러치는 병풍이 그러했다. 이중섭은 일생 동안 전통적 소재를 조형적으로 활용하려는 노력을 기울였는데, 그 노력이 이 그림에서도 느껴진다. 어린아이는 이미 엽서 그림을 그리던 시기부터 이중섭의 그림에 소재로 등장했다.

연꽃 밭에서 새와 노는 소년 Boy Playing with the Bird in Lotus Garden
1941 10. 6, 종이에 잉크 ink on paper, 9 × 14cm

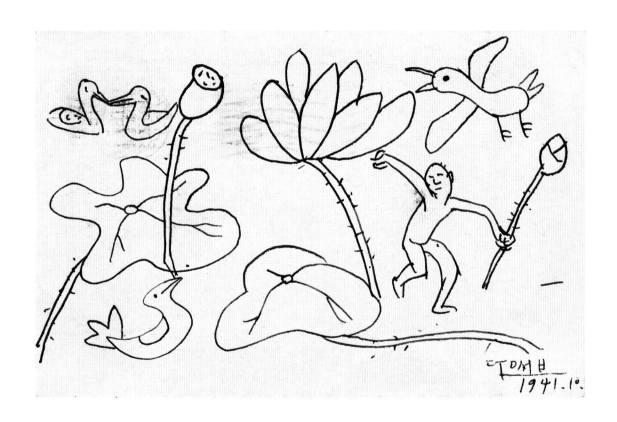

소를 든 사람 Man Carrying the Bull
1942. 8. 28, 종이에 잉크 ink on paper, 9 × 14cm

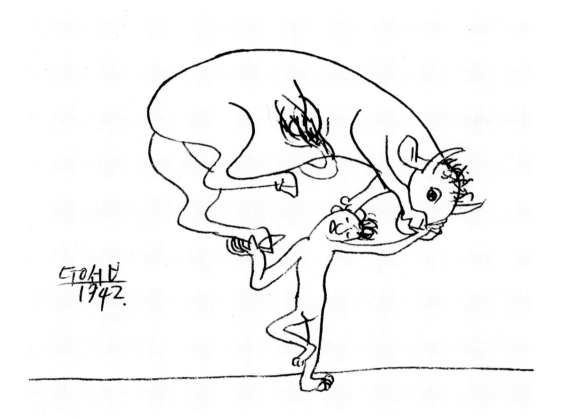

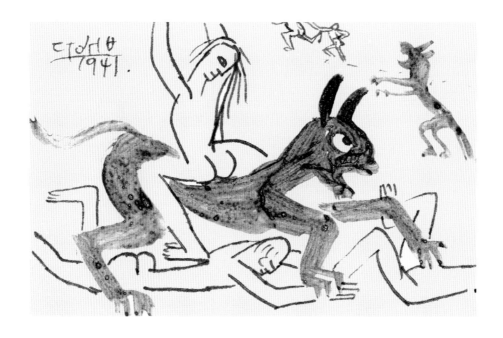

야수를 탄 여자 Woman Riding on the Beast
1941. 5 13, 종이에 잉크·과슈 ink and watercolor on paper, 9 × 14cm

소와 어린아이 Bull and Child
1942. 8. 10, 종이에 잉크·수채 ink and watercolor on paper, 9 × 14cm

드로잉·채색화,
어른 아이의 초상

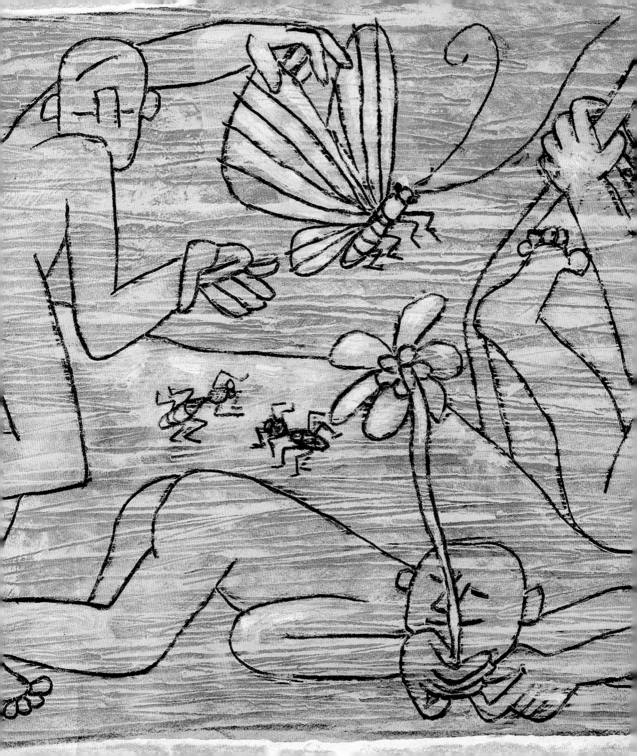

캔버스 대신 종이에 그린 그림들이 대개 그러하듯 이중섭의 종이 그림에서도 맨몸의 치열함과 순정함이 고스란히 드러난다. 짠 내 나는 생활고 때문에 택한 매체였든, 본격적인 작업에 앞서 고뇌와 실험을 부려놓는 터전이었든 종이 그림은 캔버스에 담지 못한 무구의 세계였다.

무엇보다 이중섭의 종이 그림에는 어린아이들이 수많이 등장하는데, 이는 작은 것을 아끼고 그리워하는 그의 성정과 관계가 깊다. 이중섭이 자신의 그림에 아이를 등장시킨 것이 가족과 헤어진 뒤라면 그림 속 아이 모두를 그의 두 아들이라고 해도 관계없을 것이다. 그러나 이중섭은 엽서 그림에서 보듯 청년 시절부터 자신의 그림에 어린이를 그려 넣었다. 그때부터 그는 연꽃밭에서 노는 아이를 자주 그렸는데, 이는 맑고 밝은 세계에서 노니는 '보통의 어린 존재'였다. 평생의 염불로도 못 닿을 저 천진이, 그 엄지만 한 존재의 무구한 알몸이 그대로 우주의 중심임을 그는 알았던 것이다.

더 나아가 여러 정황으로 보아 분명 어른임에도 어린이 같아서 구분이 흐리터분한 인물도 그림에 왕왕 등장하는데, 아이의 경지를 추구하는 어른인 이중섭이 자신을 빼다박은 존재를 그림에 옮긴 것으로 여겨진다. 바로 '어른아이'의 초상이다. 아이가 되기 위해 잠시 엄마 품에 안겨 그린 것이 아닌 것일까 싶은 그의 그림을 보며 많은 이들은 그 몸의 먼지와 마음의 기름기를 떨어낸다.

어린아이의 그림처럼

이중섭은 소재나 표현 방식에서 어린이 그림에 대한 관심과 원시주의적 태도를 드러냈다. 당시 초등 과정 고학년이었던 조카딸의 그림을 연구한다고 가져갔다가 되돌려주기도 했다는데, 이런 사실도 그의 이런 관심과 태도를 미루어보게 한다.

봄의 어린이 Children in Spring
종이에 유채·연필 oil and pencil on paper, 32 × 49cm

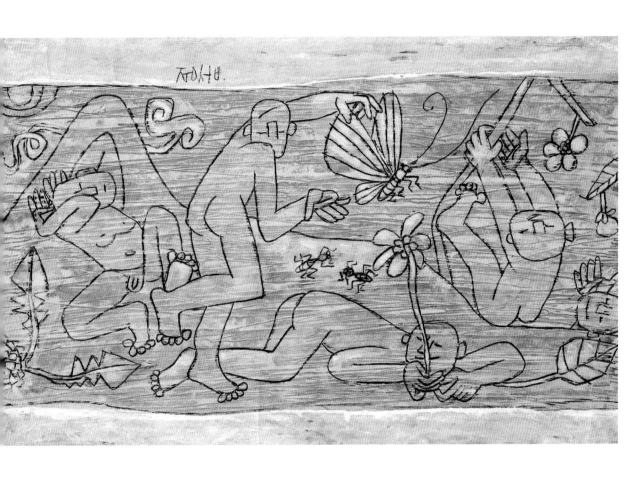

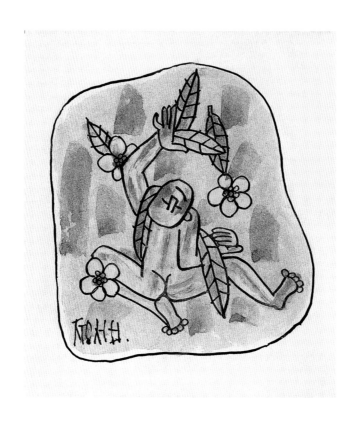

꽃과 어린이 Flower and Child
종이에 잉크·유채 ink and oil on paper, 26.7 × 20.3cm

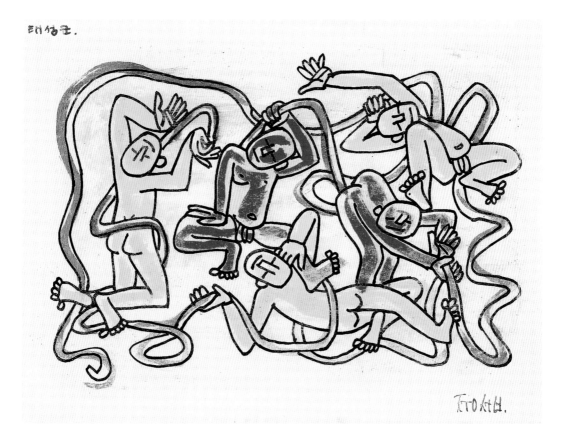

아이들과 끈 Children in Strings
종이에 잉크 · 수채 ink and watercolor on paper, 19.3 × 26.5cm

ㄷㅜㅇㅅㅓㅂ, ㅈㅜㅇㅅㅓㅂ, 대향, 소탑

이중섭의 그림에 등장한 서명들이다. 당시 시대 상황과 이중섭의 활동 무대, 개인사 등을 놓고 봤을 때 그림에 한글로만 서명하기를 실천한 것은 그의 올곧은 민족애를 느낄 수 있는 지점이라 할 수 있다. 이중섭은 주로 초창기엔 ㄷㅜㅇㅅㅓㅂ, 중반기 이후엔 ㅈㅜㅇㅅㅓㅂ으로 서명했다. 1941년 9월부터 마사코에게 보낸 엽서의 주소 면에 소탑素塔이라 썼는데, 흰 탑이란 뜻으로 본디의 탑, 처음 세웠던 원형 그대로의 탑이란 뜻이다. 이중섭의 편지에 자주 등장하는 대향大鄕은 항시 머리가 고향과 조국을 향해 있다고 할 만큼 고향을 그리워한 그가 아호를 문향文鄕, 석향夕鄕으로 정하려 하자 어머니가 "이왕이면 큰 대 자를 붙여라"라고 해서 나온 아호라 한다.

물고기와 노는 세 어린이 Three Children with Fish
종이에 연필·유채 pencil and oil on paper, 25 × 37cm

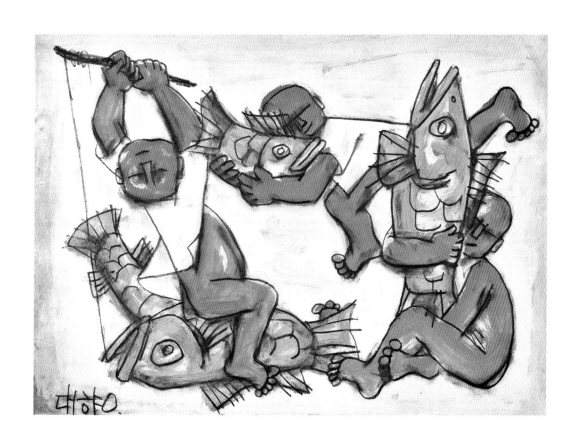

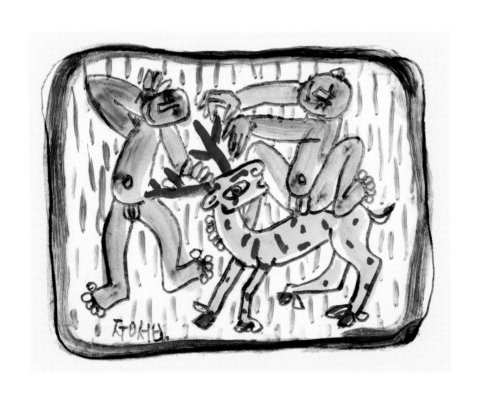

사슴과 두 어린이 Deer and Two Children
종이에 연필·유채 pencil and oil on paper, 13.8 × 20cm

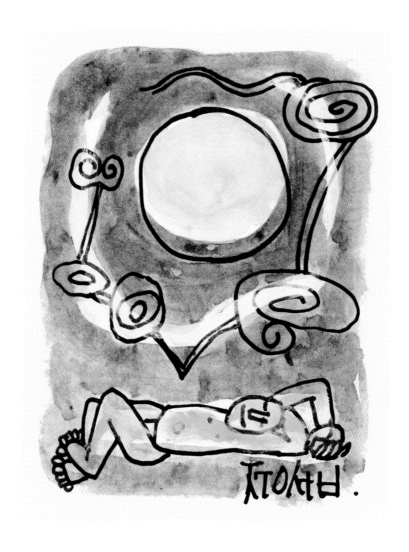

달밤 Moonlight Night
종이에 잉크·수채 ink and watercolor on paper, 17.5 × 13.5cm

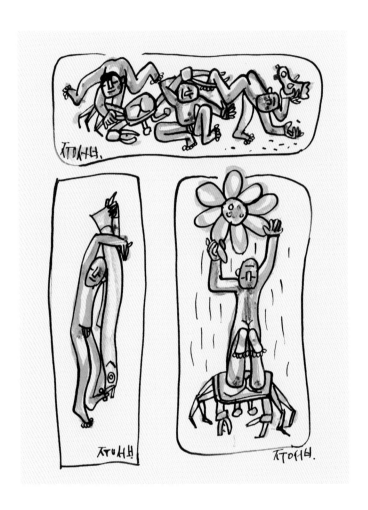

다섯 어린이 Five Children
종이에 잉크 · 수채 ink and watercolor on paper, 24.3 × 18.4ccm

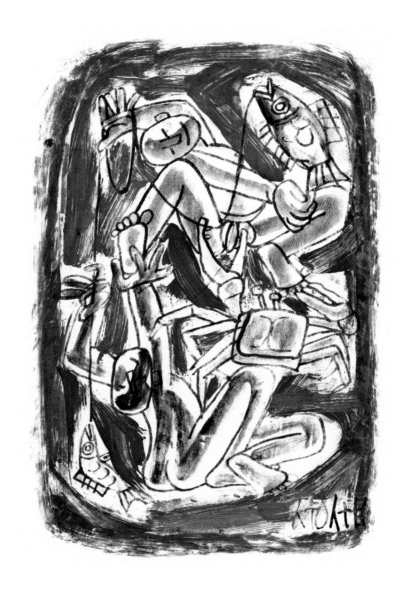

아이들과 물고기와 게 Children with Fish and Crab
종이에 잉크·유채 ink and oil on paper, 33 × 20.4cm

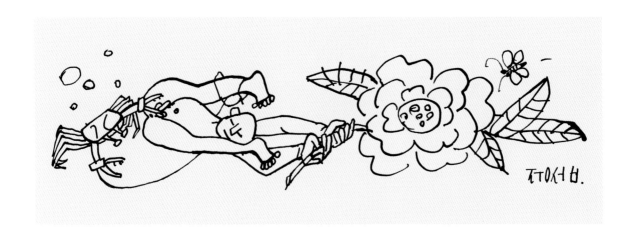

꽃과 어린이와 게 Child with Flower and Crab
종이에 잉크 ink on paper, 9 × 26.4cm

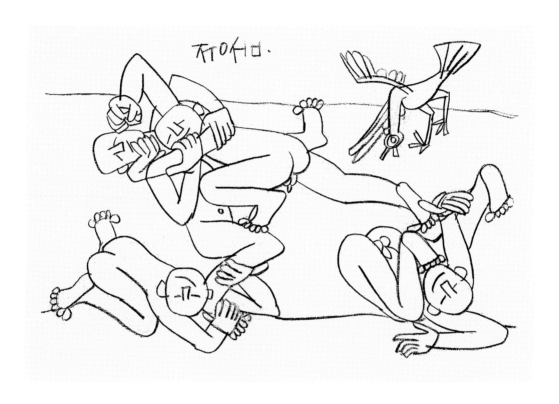

네 어린이와 비둘기 Four Children and Dove
종이에 연필 pencil on paper, 31.5 × 48.5cm

어린아이의 고추를 물어버린 게?

해변에 둘러친 휘장 안으로 몰려드는 게들의 행렬, 마주 잡은 끈으로 게 한 마리를 잡아당기는 태현과 태성 형제, 흐뭇한 표정으로 이 광경을 바라보는 이중섭과 마사코 부부의 모습이다. 이중섭 연구자인 조정자는 "먹을 것이 없어 자신들이 잡아먹은 게나 조개의 넋을 달래기 위해 그린 이 그림은 넋을 달래는 주술사의 행위였다. 게가 발가벗은 어린아이의 고추를 물고 있는 건 성기와 손-생산과 유희의 욕망이 합일되는 순간으로, 이중섭은 주술사로서 무당이나 사제와도 같은 태도를 취한 것"(조정자 '이중섭의 생애와 예술' 중)이라고 해설했다. 이중섭은 아이들 옆에 각각 이름을 써놓았고, 자신과 아내 그림 옆에도 '엄마', '아빠'라고 적었다. 드물게 제목까지 적었는데, 단순히 '제주도 풍경'이라고 썼다. 이중섭이 편지에 동봉했던 여느 그림들은 편지와 같은 재질에 크기도 동일했는데, 이 그림은 크기도 유달리 크고, 재질이 다른 종이에 그렸다. 가족의 행복한 시간을 두 아이가 내내 기억하기를 바라는 이중섭의 특별한 마음이 담겨 있는 그림인 것이다.

그리운 제주도 풍경 Landscape on Jeju Island
종이에 잉크 ink on paper, 35.5 × 25.3 cm

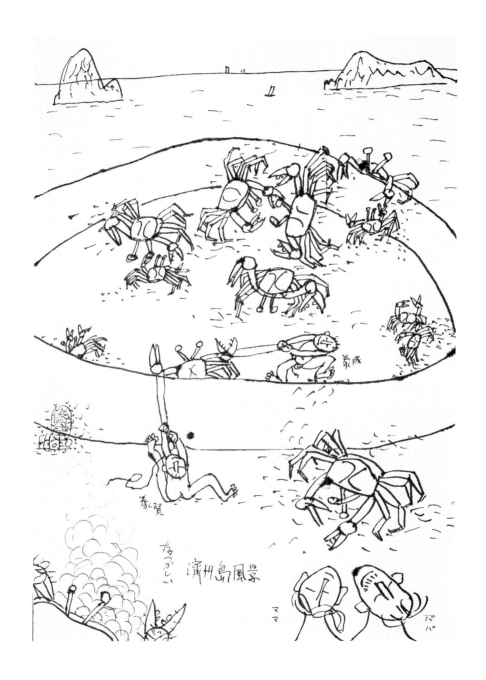

과수원의 가족과 아이들 Family and Children in Orchard
종이에 잉크·유채 ink and oil on paper, 20.3 × 32.8cm

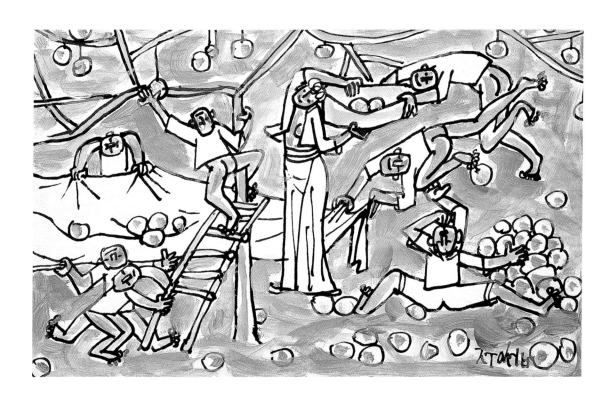

わたくしの だいすきな
やすなりくん、たいへん
あついでせう。ママが
びょうき なのに、やす
かたくんと けんかし
ないように、ママのお
っしゃる ことを よくきい
て、げんきに あそんで
まっていて くださいね。
パパが ゆくとき おもちゃ
たくさん かって いって
あげませう。 さよなら
パパ

ヤスナリクン
ヤスタカクン
ママ
パパ

편지,
희망의 서신

전쟁 통에 원산에서 부산으로, 제주로, 다시 부산으로 옮겨 다니며 뼈 녹아내리는 나날을 보내던 이중섭은 결국 처자식을 일본으로 보내고 그들에게 편지를 띄웠다. 이번에는 그림뿐만 아니라 글도 썼다. 우동과 간장으로 한 끼 먹던 날에도, 요행으로 두 끼 먹던 날에도 편지를 썼다. 편지의 글 귀퉁이에 그림을 곁들였고, 그림으로만 사연을 보내기도 했다. 자신은 "어떤 고난에도 굴하지 않고 소처럼 무거운 걸음을 옮기면서도 안간힘을 다해 제작을 계속하고 있다"고, "오직 하나의 즐거움, 매일 기다리는 즐거움은 당신에게서 오는 살뜰한 편지뿐"이니 "빨리빨리 사진과 편지를 보내"달라고, "조금만 참으면 되"니, "더욱더 우리 네 식구 의좋게 버티어 보자"고 썼다. 그 마음의 오목과 볼록이 그대로 드러나는 편지글은 사뭇 절절해 읽는 이를 숙연하게 한다.

편지글 옆에는 가족이 두레상처럼 모여 단란한 모습을 그림으로 그려보내기도 했다. 아이들이 아프다는 소식을 듣고는 편지에 복숭아를 그려 나아지기를 바라고, 그리움이 목젖까지 차오르는 날이면 아내와 아이들에게 배를 타고 가는 자신의 모습을 그려보냈다. '나의 영리하고 착한 아들 태현, 태성'에게는 별도로 그림만 그려서 보고 싶은 마음을 전했다. 가족의 완전한 만남을 위해 마련한 전시가 성공할 것을 확신한 이중섭은 소가 끄는 수레에 가족이 타고 자신은 앞서가는 모습을 그려보내기도 했다(후에 이것을 유화로 완성했다).

삶의 통각과 압각에 짓눌려 살던 그였지만 그림에는,
무엇보다 편지글 속 그림에는 헤어져 울거나 슬퍼 우는 모습을
그리지 않았다. 대신 다시 만난 가족이 원을 그리며 춤추거나,
과수원에 모인 가족이 과일을 따 먹으며 즐기는 광경을
그려보냈다. 한자리에서 다시 만난 감격과 기꺼움이
편지글 속 그림에 가득했다.

화가로서, 좋은 화가로서 이중섭이 지닌 역량이 바로 이것이다.
그 자신을 포함해 이 땅에서 어려움을 겪으며 살아나가는 사람들에게
그는 희망과 곧 이루어야 할 바를 미리 그려 보여주었다.
그늘에서 더욱 빛나는 얼굴, 그것이 이중섭과 그 그림의 힘이다.
그가 우리 민족의 미술가인 까닭도 바로 이것이다.

야스카타에게

나의 야스카타. 잘 지내고 있겠지.

학교 친구들도 모두 잘 지내고 있니?

아빠는 잘 지내고 있고 전람회 준비를 하고 있어.

아빠가 오늘 …

(엄마와 야스카타가 소달구지에 타고…

아빠는 앞에서 소를 끌고…

따뜻한 남쪽 나라에 함께 가는 그림을 그렸어.

소위에 있는 것은 구름이야.)

그럼 안녕.

아빠가

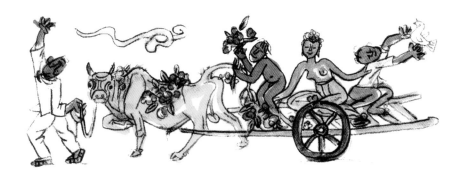

길 떠나는 가족 Family on the Road
종이에 연필 · 유채 pencil and oil on paper, 20.3 × 26.7cm

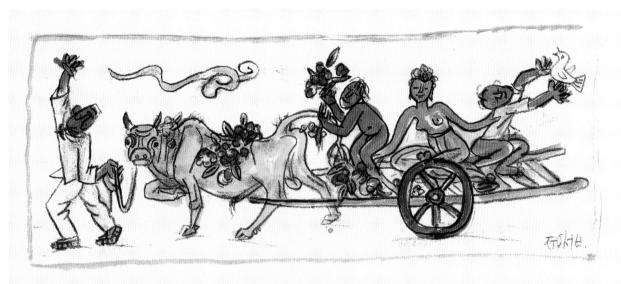

···· やすかたくん ····

わたくしの やすかた くん。 げんきで せうね。 がっこうの おともだちも
みな げんきですか。 パパ げんきで てんらんかいの じゅんびを
しています。 パパが きょう ···『きま。 やすなりくん。やすかたくん、
が うしくるま にのって ···パパは まえの ほうで うしくんを
ひっぱって ··· あたたかい みなみの ほうへ いっしょに ゆくえを か
きました。 うしくんの うへは くもです。』 では げんきで ね

パパ わだかつ

야스카타에게

감기는 나았니?

감기에 걸려 무척이나 아팠겠구나!

감기 정도는 쫓아버려야지.

더욱더 건강해지고 열심히 공부해라.

아빠가 야스카타와 야스나리가

복숭아를 가지고 놀고 있는 그림을 그렸다.

사이좋게 나누어 먹어라.

그럼 안녕.

아빠가

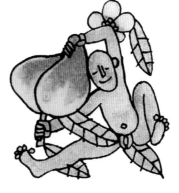

두 어린이와 복숭아 Children and Peach
종이에 잉크 · 유채 ink and oil on paper, 26.7 × 20.3cm

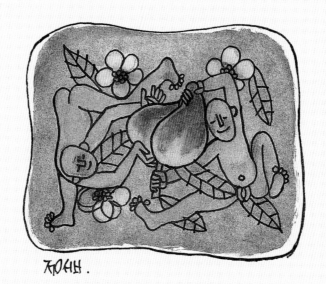

石内井.

やすかたくん げんきに なりましたか 。かぜ
を ひいて たいへん だったでせう 。 かぜのやつ
くらい おっぱらって しまいなさい ね 。
もっと ～ げんきに なって でんきょう
しなさい ね 。 パパが やすかたくんと
やすなりくんが ももを もって 身をんで
いるえを かきました 。 なかよくわけてた゛
なさい ね 。 ではげんきで ね 。
パパ

대향은 매시, 매분 귀여운 그대로부터의
소식을 기다리고 있어요.
대향 중섭 구촌 大鄕 仲燮 九村

그대가 사랑하는 오직 한 사람, 아고리* 님은
머리와 눈이 더욱 초롱초롱해지고 자신이 넘치고,
넘치고 넘쳐 반짝반짝 빛나는 머리와 눈빛으로 제작,
제작 표현 또 표현을 계속하고 있어요.
한없이 멋지고 … 한없이 다정하고 …
나만의 멋지고 다정한 나의 천사여 …
더욱더 활기차고 더욱더 건강하고, 힘내요.
화공 이중섭 님은 반드시 가장 사랑하는
어진 아내 남덕 님을 행복의 천사로 높고 넓고
아름답게 돌아 새겨 보이겠습니다. 자신이 넘치고 넘칩니다.
나는 그대들과 선량한 모든 사람들을 위하여
참으로 새로운 표현을, 또 커다란 표현을 이어가고 있습니다.
나의 가장 사랑하는 아내 남덕 천사 만세, 만세.

*아고리: 이중섭의 일본식 별명. '턱(아고, あご)이 긴 이 씨'라는 말을 줄인 표현으로,
분카가쿠인 회화과에 재학 중 이시이 하쿠테이 石井柏亭 교수가
이 씨 성 여러명 학생을 구분하기 위해 만들었다.

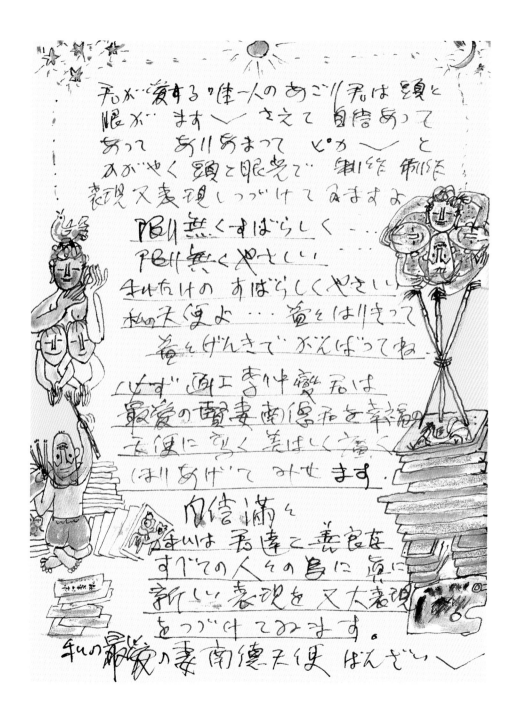

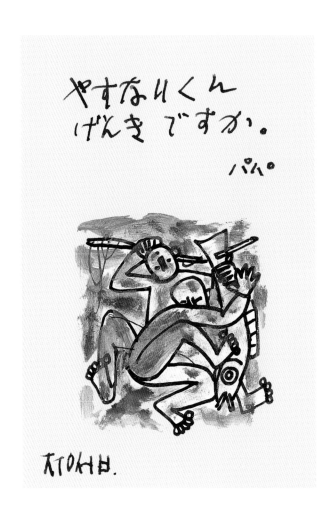

물고기와 두 어린이 Fish and Children
종이에 유채·잉크 oil and ink on paper, 26 × 18cm

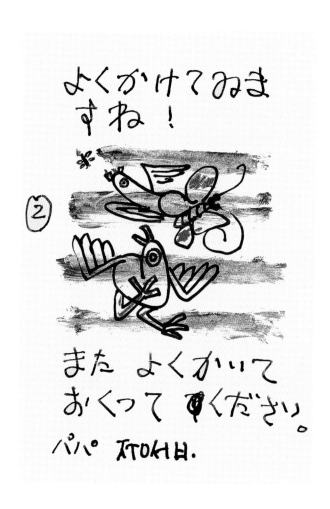

나비와 비둘기 Butterfly and Dove
종이에 유채 · 크레파스 · 잉크 oil, oil pastel and ink on paper, 26.5 × 19.3cm

1954년 10월(하순: 괄호 속에 포함한 것은 추정임), 서울

나의 소중하고 소중한 사람
멀리 떨어져 있어도
언제나 나의 마음을 기쁨으로 어지르고
한없이 힘을 불어넣는 내 마음의 아내,
상냥한 남덕 군.
나의 유일한 천사, 그대와 함께 있어
나의 새 생활은 눈을 뜬 것이오.
9월 28일자 그대의 진심 어린 다정한 소식,
또 태현·태성의 소식 모두 잘 받았소.
덕분에 건강하게 제작 중이오.
더욱더 열중해서,
하루 종일 집 안에 틀어박혀
작품을 완성하고 있소.
안심하시오.
다음 운동회에는 태현의 약동하는 모습을
당신과 함께 보게 될 거요.
도일渡日의 성과를 위해 여러 가지로 수고해줘 고맙소.

私の大切な大事な人、遠くはなれてゐても…… いつも私の心を喜びで みだし 限り無く元気づけてくれる 私の心の主婦やさしい 南徳君。私の唯一人の天使、君と一緒にゐて……私の新生活は眼ざめるのです。

① 9月28日付の 君の真心こもったやさしい お便り … 又、希賢希成君のお便り ありがたう。おかげさまで 元気で 倒作中です。益益はりきって 一日中 とぢこもって作品を完成してゐます。御安心下さい。 次のうんどう会には希賢君の やくどう ぶりを君と一緒に みられるでせう。 渡々の成果の事 色々と ほねおってくれ

4号

어머니 친구의 매형 되는 분에게 서둘러 부탁드려

초청장과 함께 입국 허가서를 보내주시오.

히로카와 씨에게도 이마이즈미 씨에게도,

야마구치* 씨에게도, 무라이* 씨에게도, 야스이 씨에게도,

정 선생*에게도 최대한으로 힘이 되어달라고 부탁해주시오.

은혜에 대한 보답은 훌륭한 새 작품으로 반드시 하겠소.

서둘러 사진을 보내주시오.

그대의 얼굴과 발가락 군의 얼굴도

큼직하게.

편지 ②쪽 오른쪽 :

작품 제작에 발가락 군의 사진이 필요하니 찍어 보시오… /

커다랗게 이런 포즈로 /

(시급히) 반드시 두세 가지 포즈를 보내주시오.

* 야마구치(야마구치 가오루山口薫 1907~1968) : 이중섭이 일본에서 활동하던 시절,
 자유미술가협회의 창립 회원 - 옮긴이 주

* 무라이(무라이 마사나리村井正誠 1905~1999) : 자유미술가협회의 창립 회원 - 옮긴이 주

* 정 선생 : 이중섭의 일본행을 위해 애써준 형제 - 옮긴이 주

て、ありがとう。母上の友人の義兄の方に いをいて … おねがいして 超請状と一緒に 入國きよか妻を おり送り下さい。 廣川さんにも、今泉さんにも、山口さんにも、村田さんにも、安井さんにも、丁先生にも。… 誠一パイ おカになって もらいなさい。思かとしは、… 必ず リツパナ 新しい作品でして見せませう。 いをいて写真を おり送り下さい。 君の顔と ねしゆか 君の顔を 大きくね。… 具章兄からも … 確かにゆける様。たのんで あるから … 大邱から 知らせが あったら すぐに きてくれとのか 通知が ありました。こんどは どっちにしても … 必ず行け

②

79

구상 형에게도 확실하게 갈 수 있도록 부탁했더니

대구에서 연락이 있으면 바로 와달라는 통지가 있었소.

이번엔 반드시 갈 테니 안정하면서 건강하고 활기차게 …

더욱 마음을 밝게 가져주시오. 그대가 꿈이라고 생각할 정도로

그대를 멋지게… 하늘에 자랑할 만큼 뜨겁게 사랑할 테니 …

힘을 내어, 최대의 긍지를 가지고 기다려주오.

아침엔 어두운 새벽부터 일어나 제작하고 있소.

(서울은 아침저녁으로 추워서 몸이 떨릴 정도라오.)

낮에도 졸리면 그대로 자버린다오.

너무 자서 저녁 쯤에 잠이 깨면 또 그대로 제작을 계속하고 있소.

초청장과 입국 허가서를 서둘러 보내주시오.

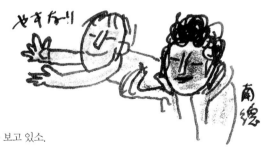

편지 ③쪽 위 :
태현 / 운동회 / 태성 / 남덕

편지 ③쪽 왼쪽 :
아래의 아고리는 발가락 군의 사진을 보고 있소.
하루 종일 얼굴을 씻지 않는 날도 있다오.

편지 ③쪽 아래 :
상냥하고 정성 어린 천사여, 강하고 강한 포옹과 열렬하고
광기 넘치는 뽀뽀를 받아주오.

ますから …安辞を守り 元気に
はりきって … もっと 〜心を明る
く、もってゐて 下さい。君が 夢が
思ふくらい、君を すばらしく …
天に ほこり ながら 熱愛する
から … はりきり 最大の ほこり
をもって 又、一パイ もみて下さい。
朝は 何音い時から おき 制作
してゐます。(只今は 朝夕寒くて
ふるえる位です) ひるまも ね
たければ そのまま ねてしまいま
す。ねすぎて 夕方頃まで ね
た ときは … 又 そのまま 制作を
つづけてゐます。 々招請状と
入国きよか書を いれいて お送り
下さい。

やさしい 正誠の天使よ
強い 〜ほうようと 熱烈な
狂気以上のポポをおうけとりたさい。

下のあごり君は
あしゆび君のシャシンを見て
ゐます。

③
百中、顔を
あらわさない日も
あります。

태성 군

나의 착한 아이, 태성 군.

형의 편지에 태성이라고 예쁘게 그려줘서 고맙다.

매우 예쁘게 그렸더구나.

엄마와 함께 태현 형의 학교 운동회에 갔다면서?

재미있었니?

아빠는 매일 열심히,

건강하게 그림을 그리고 있단다.

이제 조금만 지나면 아빠가 도쿄에 갈 거야.

건강하게 기다려다오.

아빠 ㅈㅜㅇㅅㅓㅂ

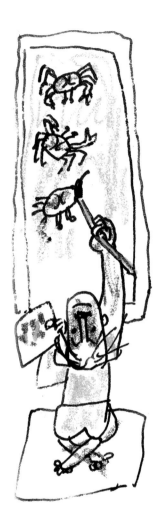

아빠 힘내세요!!

やすなりくん

わたくしの よいこ やすなり くん。
おにいさんの おてがみに、
やすなりと きれいに かいて
くれて ありがたう。たいてん
きれいに かけて いますね。
やすかた にいさんの がっこう
の うんどう かいに ままと
いっしょに いって みてきたん
ですって ね。おもしろかった
でせう。 パパは まいにち
ねっしんに げんきで えを
かいて います。もうすこしで
パパが とうきょうへ ゆきます。
げんきで まっていて くださいね。

パパ がんばれ!!

パパ 下り口利世.

내가 제일 좋아하고 언제나 만나고 싶은 나의 태현 군

건강하지?

오늘 엄마의 편지를 보니,

태현 군이 매일 운동회 연습으로

새카맣게 돼서 돌아온다고?

태현 군의 건강한 모습을 떠올리며,

아빠는 즐겁고 기쁜 마음으로 꽉 차 있단다.

지든지 이기든지 상관없으니 용감하게 운동을 하려무나.

아빠는 오늘도 태현 군이

물고기와 게와 놀고 있는 그림을 그렸단다.

아빠 ㅈㅜㅇㅅㅓㅂ

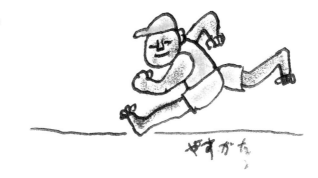

편지 위 : 태성 군/ 태현 / 파파 / 마마

편지 왼쪽 : 아빠와 태현 군이 뽀뽀를 하며 볼을 쓰다듬고 있지요.

편지 아래 : 태현 군이 열심히 운동회 연습을 하고 있어요. / 태현

わたくしの だいすきな、いつも
あいたい わたくしの やすかたくん

げんきですか。 きょう ママ からの
おてがみ うけとり。 やすかたくん
が まいにち うんどうかいの …
れんしゅうをして まっくろくなって
かってくると‥‥ やすかたくん
の げんきな ようすを しり、パパ
は うれしいきもちで いっぱい
です。 まけても かっても いい
から、ゆうかんに うんどうしなさい
ね。 パパは きょうも やすか
たくんと、やすなりくんが、さかな
と かにと あそんで ゐる 之を
かきました。

パパとやすかたくんが ポポをしほほを なでゐますでせう

やすかたくんが ねつしんに
うんどうかいの れんしゅうをしてゐます.

パパ 石ひ寸世

내가 제일 좋아하는 태성 군

많이 덥지?

엄마가 편찮으시니 태현 군과 싸우지 말고,

엄마 말씀 잘 듣고,

건강하게 놀며 기다려다오.

아빠가 갈 때 장난감 잔뜩 사다줄게.

안녕.

아빠 중섭

태성 군 / 태현 군 / 마마 / 파파

わたくしの だいすきな
やすなり くん。たいへん
あついでせう。ママが
びようき なのに、やす
かたくんと けんかし
ないように、ママのお
つしやる ことを よくきい
て、げんきに あそんで
まていて くださいね。
パパが ゆくとき おもちゃ
たくさん かって いって
あげませう。 さよなら
パパ 代襲.

ヤスナリクン

ヤスタカクン

ママ

パパ

내가 제일 좋아하고 그리운 태현 군

그 후 건강했니?

아빠도 건강하게 그림을 그리고 있단다.

아빠가 보낸 그림을 보고

"아빠에게 부지런히 편지 쓰지 않으면…?"

하고 얘기했다면서?

아빠가 보낸 그림을 보고 그렇게 기뻐해주니…

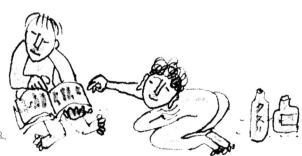

아빠는 기뻐서 어쩔 줄 모르겠다.

이다음 편지에는… 학교에서 재미있었던 일을 적어 보내다오.

아빠도 계속해서 그림과 편지를 보내줄게.

제일 좋아하는 친구의 이름도 써 보내다오.

아빠는 너희들을 만나고 싶어 못 견디겠다.

아빠의 그림은 용감한 우리 태현 군과 태성 군을 그린 것이란다.

마음 편하게, 즐겁게 공부해다오.

안녕.

아빠 ㅈㅜㅇㅅㅓㅂ

엄마와 태현 군이 공부를 하고 있어요.

わたくしの　だいすきな　なつ
かしい　やすかたくん。そのご
げんきですか。　　パパは
げんきで。えを　かいて　い
ます。　　パパが　おくった
えを　みて　＊パパに　せっせ
と　おてがみ　かかなくちゃ
と　はなした　そうです　ね。
パパの　おくった　えを　みて
そんなに　よろこんでくれ
るから……　パパはほん
とに　うれしくて　たまりま
せん。こんどの　おてがみ

には…　がっこうで　おも
しろかった　ことを　かきお
くって　ください。パパも
つぎ　つぎと。えと　おてがみ
を　おくって　あげましょう。
＊いっとうすきな　おとも
たちの　なまえも　かきおく
って　くださいね。パパは
きみたちに　あいたくて
たまりません。パパのか
いたえは　ゆうかんな　わが
やすかたくんと　やすなりくん
を　かきました。きをらくに　たのしく
でんきをようしなさ
いね。さよなら

パパ　市　仕Ⅱ。

야스나리 군

호걸 씨, 야스나리 군.

건강하게 지내지요?

아빠는 건강하게 그림을 그리고 있어요.

야스나리 군은 늘 엄마의 어깨를 두드려주는 것 같군요.

대단히 착한 어린이예요.

아빠는 야스나리 군의 상냥한 마음에 감탄했습니다.

앞으로 한 달 지나면 아빠가 도쿄에 가서 자전거 사줄게요.

건강하게 엄마, 야스카타 형과 사이좋게 기다리고 있어주세요.

아빠

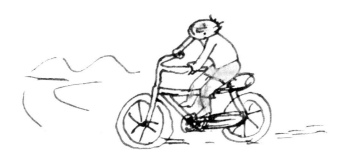

やすなりくん

ごうけつさん やすなりくん
げんきですか。 パパは
げんきで 之をかいてい
ます。 やすなりくんは
いつも ママの かたを たたいて
あげる そうですね。
だいてん よりことです。
パパは やすなりくんの
やさしい こころに かん
しんしました。 あと ひとつき
すぎて パパが とうきょう
ていって じでんしゃ かって
あげませう。 げんきで
ママ、やすがたおにいさん、と なか
よく まって いをください ね。

パパ

내가 제일 좋아하는 태성 군

그 후로도 건강하지?

아빠가 보낸 그림을 보고…

"아빠는 다정해서 정말 좋아"라고 엄마에게 얘기했다고?

아빠는 기뻐서 어쩔 줄 모르겠다.

더욱더 재미있는 그림을 그려 보내줄게.

안녕

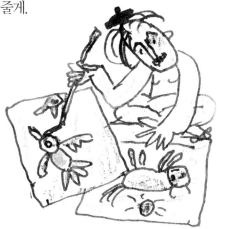

아빠 ㅈㅜㅇㅅㅓㅂ

태현 형이 공부할 때는… 방해하지 말고 밖에서 놀도록 하렴.

わたくしの　だいすきな
やすなりくん．そのごも
げんきでせうね。パパが
おくった　えをみて‥‥
"パパって　やさしくて　だい
すきだあ"と　ママに　は
なしたそうですね。パパ
は　うれしくて　たまりません
もっと　✓　おもしろい　え
を　かいて．おくってあげ
ませう。

やすがた　おにいさんが
べんきょう　するときは‥
じゃましないで　そとで
あそびなさい　ね。

きよなら

パパ スTOPH、‥‥‥

93

JACK DEMPSEY & EX-FIANCÉE
A honeymoon for three?

95

나의 상냥한 사람이여

11월 28일자 편지 반가이 받았소.

태현의 편지도 몇 번이나 거듭해서 읽고 있소.

여러 가지로 그대의 상냥하고 깊은 마음에 감사하고 있다오.

아고리는 이제 열흘 정도 참고 견디면 소품전을 열게 되오.

사진 건은 잘 알겠소. …늦어도… 괜찮으니 신경 쓰지 마시오.

몇 번이나 보내 준 당신과 아이들의 사진,

잘 간직하면서 …매일 보고 있으니… 충분하오.

이제부터는 아무것도 신경 쓰지 말고…

5, 6일에 한 통씩 편지만 전해주오.

곧 소품전을 여니… 그리고는 바로 갈 것이오.

힘내서 아이 둘과 사이좋게, 밝은 기분으로, 활기차게 기다려주구려.

소품전은 12월 중순경 열게 될 거요.

다른 건 신경 쓰지 않고 제작에 열중하며 애쓰고 있소.

…요전의 편지는 아고리의 애교라고 생각하고 버티어주오.

이제 조금만 견디면 아고리도 힘내서 좋은 성과를 거둘 것이오.

그대의 편지에

"가까운 장래, 경우에 따라서는 편지 왕래가 안 될지도 모른다"고…

私のやさしい人よ・11月28日附のお
便り うれしく うけとりました。東翌の
お便りも よろこんで 何度も よみかへ
してゐます。 色々と 君のやさしいおこ
づかいに 深く かんしゃしてゐます。
アゴリ君は もう後 10タ位のしんぼう
で 小品展を ひらきます。 シャシンの
よく わかりました…お そくなっても…
かまいませんから 氣にしないで下さい!!
何度も おくって くれた 君と子供らしん
たくさん もって…毎日 みてゐますか
ら… 十分です。 これからは 何一つ
氣に せずに… 5、6日の間に 1通
つづのお便りを下さい。 もうすぐで
好 力中の小品展を ひらきますから…
すぐに 行けるでせう。 はりきって
子供二人と 三人で なかよく 明る
氣もちで はりきって まってゐて下さい。
12月中旬頃 小品展を ひらきます。

何もかも 考へずに 制作に 熱中
してがんばって ゐますから…この前
のお手紙は アゴリ君の アイキョウ
だと 信じ はりきって下さい。
あと すこしの がんばりですから
正式に パイ がんばって 良い
成果を かち得る つもりでゐます。
君のお便り中に… 《近い将来場
合に 依っては 交通が 出来なくなる
かもしらないとの事》…見新聞
心配してゐるようですが…もし
交通が 出来なくなっても…大印
での 小品展が すんだら すぐに
出発 できますから… 交通が
さほど 必要でも ありません…
もう少しの がんばりで 大印での
小品展が すめば 君達に あへる

パ
パ

97

신문을 보고… 걱정하는 것 같은데… 만약 편지 왕래가 안 되더라도…
대구에서의 소품전을 마치면 바로 출발할 수 있으니…
편지 왕래가 그 정도로 필요하지도 않을 것이오.
…조금만 더 힘써 대구에서의 소품전을 마치는 대로
분명히 그대들을 만나게 될 것이니… 걱정하지 마요.
그냥 건강하게 기다려주오.
나의 소중한 아스파라거스 군에게도 전해주구려.
그동안 서울은 추웠지만
어제부터 봄같이 따사로워졌소.
더 추워져도 끄떡없을 테니 아고리를 굳게,
굳게 믿고 힘내시오. 나는 당신이 보고 싶고,
당신의 멋진 모든 것을 꽉꽉 포옹해보고 싶소.
길고 긴 입맞춤을 하고 싶소.
자, 나만의 멋진 천사, 다시 없는 나의 다정한 아내여.
건강하게 견디어냅시다.
몇 번이고 몇 번이고 긴 뽀뽀를 보내오.
상냥하고 따뜻하게 받아주구려.

중섭

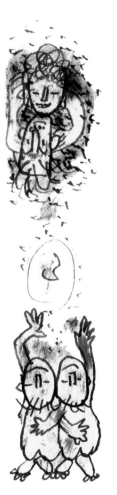

のが　確かですから　……心配入り
ません。　ただ　元気でまっていて下さい。　私の大切なあすぱらがす者
にも　あったて下さいね。
宮城は　寒あむかためですが　昨日
から　春のような　あたたかさです。
もっと寒くなっても届しませんから
アゴリを　確く　〜　信じて　はりきって
いて下さい。　私は君が　見たいで
す。私は君のすばらしいすべてを
強く　〜　ほうようして　ねたいのです。
長い　〜　くちづけが　したいのです。
さあ　私だけのすばらしい　天使
又とねない　私のやさしい　妻よ
げんきで　がんばりぬきません。
何度も　〜　長いポポを　お送りします。
やさしく　あたたかく、おうけとりください　○

1954년 11월 10일

언제나 내 가슴 한 가운데서 나를 따뜻하게 해주는

나의 귀중하고 유일한 천사 남덕 군

건강하오? 아고리도 건강한 데다 제작이 더욱더 순조로워

쭉쭉 작품을 진행하고 있소.

자신도 놀랄 정도의 작품이 완성되어 감격하고 힘이 넘치고

…추위에도 지지 않고 굴하지 않고 …

어두운 새벽부터 일어나 전등을 켜고 제작을 계속하고 있소.

나의 가장 사랑하는 사람이여!!! 마음속으로부터 기쁘게…

서둘러 편지를 정리해주시오. 하루라도 빨리 함께 살고 싶소.

이번에야말로 반드시 성과를 올려주오.

"두드려라 그러면 열릴 것이다." 그리스도의 말이오.

하루에도 몇 번이나 몇 번이나 마음속으로

소중하고 멋진 당신의 모든 것을 포옹하고 있소.

당신만으로 하루가 가득하다오.

빨리 만나고 싶어 견딜 수 없을 정도요.

세상에 나만큼 자신의 아내를 광적으로 그리워하는 남자가 또 있겠소.

만나고 싶어서, 만나고 싶어서, 또 만나고 싶어서 머리가 멍해져버린다오.

한없이 상냥한 나의 멋진 천사여!!

いつも私の胸の真中で私を
たへず あたため、力づけて
くれる、私の貴重な唯一人の
天使南嬢、君、げんき で
せうね。 ヤゴリは 元気で益
益、創作が好調子で、ぐん
ぐん 作品を すすめてゐます。
自分でも おどろく ほどの作品
が 出来あがり 感激きで一
パイ はりきって …寒さにも…
まけず 屈せず …暗い 時から
起き 電とうをつけ 創作をつづ
けてゐます。 私の最愛の人よ
やさしい 心の人 正誠の 人よ!!
心から よろこんで …書状りを
って まとめて 下さい。一日も

6号

서둘러 편지를 나의 거처로 보내주시오.

매일 얼마나 기다리고 있는지 그대는 알고 있을 거요.

사진도 서둘러 보내주시오.

작품에 필요하다는 핑계거리로라도 발가락 군의 (포즈)만큼은 꼭 보내주시오.

김인호* 형이 카메라로 찍어 간 내 사진

(뒤편 바위산에 올라 찍은 것이오)도 보내오.

지금 아고리는 사방 작품에 파묻혀

…어질러진 방 한구석에서 그대와 아이들을 생각하며 소식을 쓰고 있소.

자, 건강하게 성과를 거둘 때까지 굴하지 말고 버티어냅시다.

중섭

편지 ③ 아래 :

소식 서둘러줘요.

뽀뽀 뽀뽀 뽀뽀 뽀뽀 뽀뽀 뽀뽀 뽀뽀 뽀뽀 뽀뽀 뽀뽀 뽀뽀 뽀뽀 뽀뽀 뽀뽀

편지 ② 왼쪽 :

서둘러 왼쪽과 같은 사진 보내주오.

편지 ③ 왼쪽 :

멋진 사진을 서둘러 보내주오.

* 김인호(金仁鎬) : 징용을 피해 원산여자사범학교 서무과 직원을 거쳐 해방 후 원산제일중하교 미술 교사가
 되었다가 한국전쟁 때 월남. 이중섭이 원산에 살던 시기의 지인으로 서울에서 재회함 - 옮긴이 주

早く一緒にくらしたいのです。
こんど こそは 必ず 成果を
おさめ下さい。"たたかよ
さらば、むらか れん"さりしとの ことばです。
一日に何度も 心の中で
熱狂的に 大好な すばらしい
君のすべてを ほうようし 又
ほうようし 限り無く 君の中
だけで 一日中 一パイです。早く
あいたくて たまりません 世に
私ほど 自分の愛妻に あれたが
つてねる男が 又と あるでせう
か、あいたくて あいたくて、
又あいたくて 頭が ぼーとなって
しまうのです。限り無くやさい
私の すばらしい 天使よ!!いもいて

書状を 私の居房にお送り
下さい。毎日 どれほどたまっ
ねが、君は おわかりでせう
ね。写真も かいて お送り
下さい。作品にする 為だといっ
て 4切が君の (ボーズ)くらい
お送り下さい。全仕鶏気
が カメラで うつして 作った私
の シャシン (後方の 岩山でのぼっ
て うつした ものです)も、お送りし
ませう。今 アゴリ君は 四方
作品に うずもれて …ちらばっ
た 代の ひとすみで 君と子供
を 思い お便りを 書いて います。
さあ一 げんきで 成果を 勝ち
得るまで 屈せず がんばりぬ
きませう。

1954년 10월 28일, 서울

나의 상냥하고 소중한 사람, 마음 가득히 유일한 사람,

나의 소중한 아내, 나의 남덕 군

편지 고마워요.

아이들과의 활기찬 생활, 손에 잡히듯 써서

보내주어 가까이서 그대들을 느끼는 것 같소.

내 가슴은 기쁨으로 가득하오.

교회의 크리스마스 행사에서 태현 군, 태성 군 둘 다 나와

노래하고 춤추는 것을 보니 커다란 즐거움이었겠구려.

아빠는 크리스마스까지 못 가니 아쉬울 따름이요.

태현 군이 산수 100점 받아서 선생님에게 칭찬받을 정도로…

그대의 정성 기울인 노력에 깊이 감사드리오.

태성 군의 거친 성격은 아빠가 가면 괜찮아질 거요.

얌전하고 견실한 아이로 만들어 보이겠소.

어깨가 결릴 정도로 뜨개질하느라 무리하지 마시오.

아고리가 가면… 부드럽게 어깨를 두드려주겠소.

힘내고 기다려주어. 덕분에 아고리는 더욱더 건강하게 제작 중이오.

앞으로 열흘 정도면 되오.

…친구의 사정으로 지금 있는 집을 팔게 되어…

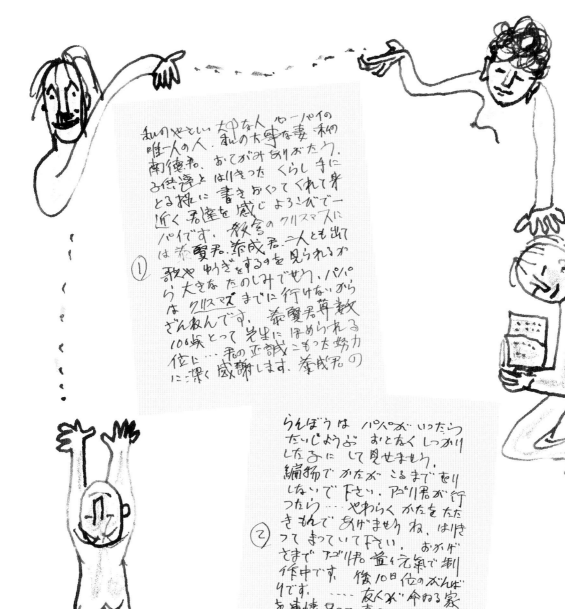

私のやさしい大切な人。心一パイの
唯一人の人。私の大切な妻、私の
南徳君。おてがみありがたう。
お供達とはりきったくらし手に
とる枝に書きおくってくれて身
近く君達を感じよろこびで一
パイです。教会のクリスマスに
① は希賀君、泰成君。二人とも出て
歌やゆうぎをするのを見られるか
ら大きなたのしみでせう。パパ
はクリスマスまでに行けないから
ざんねんです。希賀君算数
100点とって先生にほめられる
位に…君の正誠こもった努力
に深く感謝します。泰成君の

らんぼうはパパがいったら
だいじょうぶ おとなく しっかり
した子に して見せませう
編揚で かたが こるまで をり
しないで下さい。アゴリ君が行
② つたら…やわらく かたを たた
きもんで あげませうね。はりき
つて まっていて下さい。おかげ
さまで アゴリ君。並く元気で制
作中です。後10日位のがんば
りです。---- 友人が。今ねる家
を事情 あって 売るので…2.3日の
中 アゴリ君が 他の家に ひきこ
さなければ ならなくなりました。
ひきこしたら すぐに お便り出
しますから … 知らせるまでは

2~3일 사이에 아고리는 다른 집으로 이사를 하지 않으면 안 되오.

이사하면 바로 소식 보낼 테니…

알리기 전까지는 소식 보내지 말고 기다려주오.

도쿄도 꽤 추울 테니 몸조심 하고

지쳐 감기 걸리지 않도록 주의해주구려.

나의 가장 사랑스럽고 상냥한 사람이여…

조금만 더 서로 참고 견딥시다.

나중에 둘이 사이좋게 추억을 이야기합시다.

…아고리는 작품전 성과를 위해 힘껏 힘내서

훌륭한 결과를 얻을 것이오.

건강하고 활기차게, 밝은 마음으로 기다려주시오.

아스파라거스 군은 요즘 추위를 타지 않소?

뜨겁고 뜨거운, 그리고 길고 긴 열렬한

포옹과 뽀뽀를 보냅니다.

"상냥하게 받아들여주오."

중섭

편지 ③ 왼쪽 :
구상 형의 누이동생이 졸업 증명서를 잘 받았다고 분명히 알려왔소. 안심하시오.

お便り出さずに まってゐて下さい。
東京も たいぶ 寒いはずですから
お身体に 御注意をなさって、つか
れて カゼ ひかぬ様 心がけて
下さい。 私の最後のいとやさしい
人よ … もう少しの お互ひのしん
ぼうです。後で二人 なかよく
思い出ばなしをしませうね、
さて … アゴ川君 作品展の成績
の意識一パイ がんばって リッパ
な成果をかち得ます。元氣で
はりきって、明るい心で まって
ゐて下さい、あすぱらがす君は
此頃 さむがらないでせうか、
強く〜 長く〜 熱烈な
ほうよりと、ポポをおおくりします。

"やさしくおうけとりください"

仲藏

③

見事のいたりとものが皆証明す
は沙果取ったと確かな何らか来ます...

나의 귀여운 태현 군

건강하지? 학교에 갈 때에는… 좀 춥지 않니?

요전엔 엄마와 태성 군과 태현 군 셋이서

이노카시라 공원에 놀러 간 것 같구나.

연못 안에는 커다란 잉어가 많이 살고 있지?

아빠가… 학교 다닐 때…

이노카시라 공원 근처에 살았기에

매일 공원 연못가를 산책하면서

커다란 잉어가 헤엄치고 다니는 모습을…

보고 즐거워했단다.

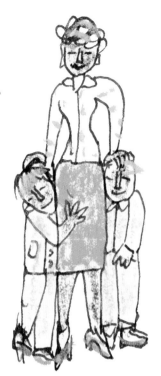

아빠 ㅈㅜㅇ ㅅㅓ ㅂ

편지 위 :
아빠가 약을 마시고 건강해졌어요. / 약 / 아빠는 감기 걸려서 누워 있었어요. / 그대들의 사진

편지 왼쪽 :
엄마와 태현 군과 태성 군이 이노카시라 공원으로 갑니다.

편지 아래 :
이번에 아빠가 빨리 가서… 보트를 태워 줄게요. 아빠는 닷새간 감기에 걸려서 누워 있었지만
오늘은 아주 건강해졌으므로… 또 열심히 그림을 그려서… 어서 전람회를 열어 그림을 팔아
돈과 선물을 잔뜩 사 갈 테니… … … 건강하게 기다리고 있어주세요.

パパが くすりを のんで げんきに なりました。

くすり

パパ かぜを ひいて ねて いました

きみたちの シヤシン

やすかたくん

ままと やすかたくんと やすなりくんが えんに 行きます

わたくしの かわいい やすかたくん。 げんきで せうね。 がっこうへ ゆくときは…… すこし さむく ありませんか。 このまへは ままと やすなりくんと、 やすかたくんと、さんにんで いのかしら こうえんへ あそびに いった そうですね。 いけの なかには おほきな こい が たくさん すんで ゐるでせう。 パパが…… がっこうへ かよう とき… いのかしら こうえんの きんじょに ゐましたので まいにち、こうえんの いけの まはりを さんぽし おほきな こいの およぎ まはる さまを… みて たのしみました。

こんど パパが はやく いって …ボートに のせて あげませう ね。 … パパは 5にち かん かぜ を ひいて ねて ゐましたが きょうは すっかり げんきに なりましたので …また… ねっしんに えを かいて …はやく てんらんかい を ひらき…… えを うって … おかねと おみやげ を たくさん かって … もって ゆきますから……

パパ〇

태성 군(태성), 나의 귀여운 태성 군

건강히 잘 지내고 있니?

요전엔 엄마와 태현 형과 셋이서

이노카시라 공원에 산보를 갔다 왔더구나.

동물원의 곰이라든가 원숭이라든가 학, 모두 재미있었지?

아빠가 이번에 가면 반드시 보트 태워줄게.

건강하고 얌전하게 기다려다오.

아빠는 감기에 걸려 누워 있었지만 이젠 아주 건강해졌단다.

그럼 건강하게 지내라.

아빠 ㅈㅜㅇㅅㅓㅂ

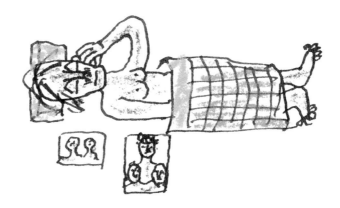

편지 왼쪽 :
엄마, 태성, 태현, 셋이서 이노카시라 공원으로 가고 있어요.

편지 오른쪽 :
아빠는 감기 걸려서 누워 있었지만

편지 위 :
약을 먹고 건강해졌어요.

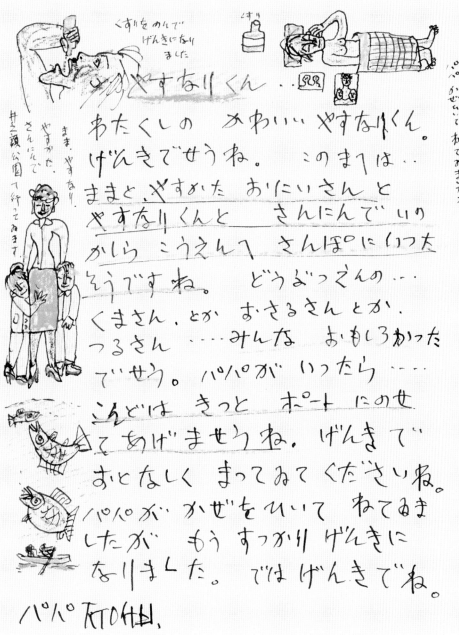

やすなりくん

くすりをのんで げんきになりました

わたくしの かわいい やすなりくん。
げんきでせうね。 このまては…
ままと、やすがた おにいさんと
やすなりくんと さんにんで いり
から こうえんで さんぽに いつた
そうですね。 どうぶつえんの…
くまさん、とか おさるさんとか、
つるさん ……みんな おもしろかった
でせう。 パパが いつたら……
こんどは きっと ポートにのせ
てあげませうね。 げんきで
おとなしく まつてゐて くださいね。
パパが かぜをひいて ねてゐま
したが もう すつかり げんきに
なりました。 では げんきでね。
パパ 石川丈凡、

まま、やすなり、やすがた、さんにんで 井之頭公園で行ってみます

パパ かぜをひいて ねてゐましたが

111

나의 똑똑하고 착한 아이 태현 군, 태성 군

건강히 잘 지내지?

감기 걸리지 않도록 몸조심하고

건강하게 기다리고 있어다오.

아빠는 언제나 그대들이 보고 싶단다.

아빠는 건강하게 그림을 열심히 그리고 있단다.

안녕.

아빠 ㅈㅜㅇㅅㅓㅂ

편지 왼쪽 :
셋이서 사이좋게 봐주세요.

편지 가운데 :
호박의 작은 열매

편지 아래 :
계속해서 또 그려 보낼 테니 기다려줘요.

아빠가 사 온 종이가 다 떨어져 한 장밖에 없으므로
그림을 한 장만 그려 보내요.
마마와 태성 군과 태현 군과 셋이서 사이좋게 보세요.

わたくしの おりこうな
よいこ やすかたくん、
やすなりくん、げんきで
すか。かぜ ひかぬ ように
おからだ に ちゅういして。
げんきで まって いてくだ
さいよ。パパは いつも
きみたちが みたいです。
パパは げんきで ゑを
ねっしんに かいて います。

つぎ つぎと、また。かいて おくって あげ
ますから まっていて
ください。

さよなら パパ

ペパが かってきた がみが きれて
いちまい しかないので 之を いちまいだけ
かいて おくります。ママと やすなりくんと。
やすかたくんと さんにんで なかよくみなさいね。

나의 귀여운 태성 군

건강하니?

아빠는 건강하게 그림을 그리고 있단다.

빨리빨리 태성 군과 엄마와 태현 형과 할머니를

만나고 싶어서 못 견디겠단다.

건강하게 기다려다오.

아빠 ㅈㅜㅇㅅㅓㅂ

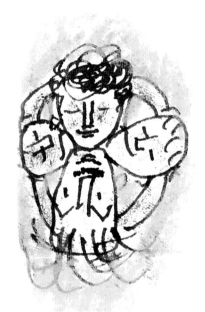

편지 왼쪽 :
태현 / 태성 / 엄마

편지 오른쪽 :
아빠 / 뽀뽀 뽀뽀 / 물고기님

편지 아래 :
게님 힘내세요.

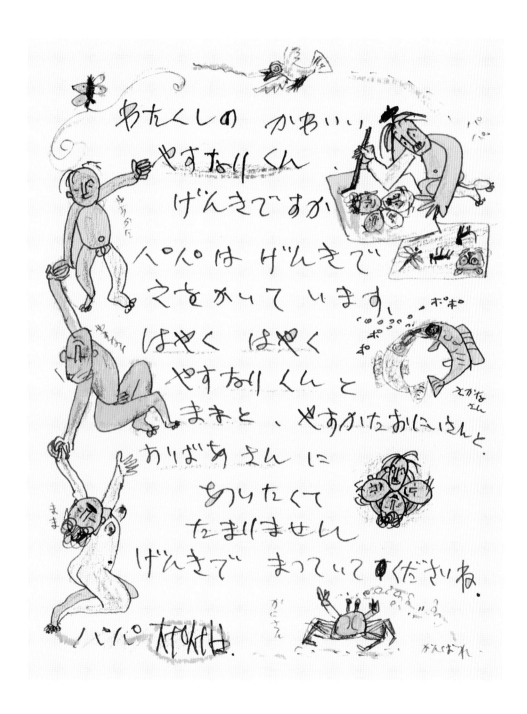

わたくしの　かわいい
やすなり　くん
げんきですか

パパは　げんきで
えをかいて　います。

はやく　はやく
やすなり　くんと
ままと、やすかた　おにいちゃんと、
おりばあさんに
あいたくて
たまりません
げんきで　まっていて　くださいね。

パパ　かいた。

115

나의 가장 사랑스럽고 귀여운

오직 한 사람의 소중하고 소중한 남덕 님!!

대구에는 아래의 주소로 소식 보내주세요.

경남도 대구시 영남일보사 구상 선생 편 이중섭

편지 ② 왼쪽 :

오늘 아침, 이광석 형의 카메라로 찍은 사진이 나와서 보냅니다.

(전시)회장에서 광석 형의 아이들 두 명입니다.

아고리 님은 오버코트가 친구 거여서 작고 어깨가 좋아졌습니다. 우습죠.

(이광석 형과 누님에게 보낸 감사의 소식 고마워요. 중섭)

(다음 소식은 대구 구 형의 주소(아래)로 보내주세요)

편지 ② 오른쪽 :

자 이제 조금만 버티면 됩니다,

넷이서 더더욱 사이좋게 분발합시다.

① 私の最愛の かわいい
唯一人の大亭を大
亭な 南徳君!!

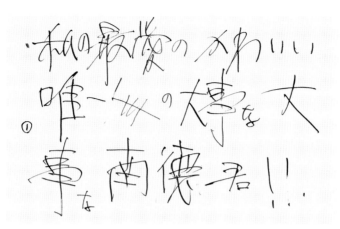

大卵 には 下記の 住所に
お便り お出し下さい.
(慶南道, 大卵市, 嶺南日報社)
見常 先生 便 妻仲愛

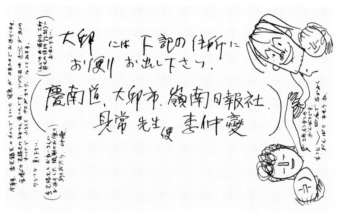

③ 大郷は 毎時毎分
かわいい 君からの お
便をまってゐます.

봉투에 남긴 글씨 예술

마사코에게 엽서 그림으로 구애하던 시절에도, 훗날 가족과 헤어져 많은 편지를 보내던 시절에도 이중섭은 주소 면까지 혼신을 다해 구성했다. 주소와 이름 표기까지도 남달리 집착한다고 할 정도로 하나의 작품처럼 거듭 고심하면서 썼다. 마치 펜을 붓처럼 쥐고 구사한 것 같은 주소와 이름의 필치다. 이는 이중섭이 어린 시절부터 형에게 배운 상당한 수준의 서예 실력과 관계가 있다. 형 이중석은 대학을 졸업했을 때도 6개월이 지나도록 돌아오지 않고 유명 서예가를 찾아가 배울 만큼 글씨 예술을 추구했다. 이중섭의 그림 전반에 흐르는 서예적, 문인화적 요소가 엽서 그림이나 편지 봉투 등에도 고스란히 드러나 있는 것이다.

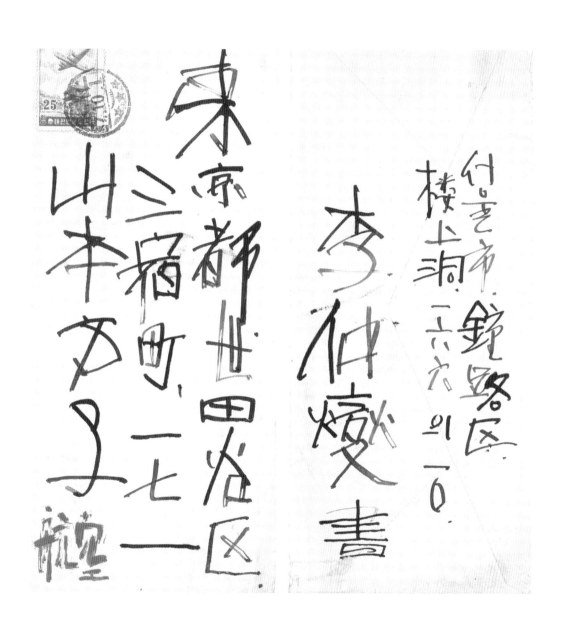

서울市 鍾路区
樓上洞 二六六의 一〇
李仲燮書

東京都世田谷区
三宿町 二七一
山本方子
航空

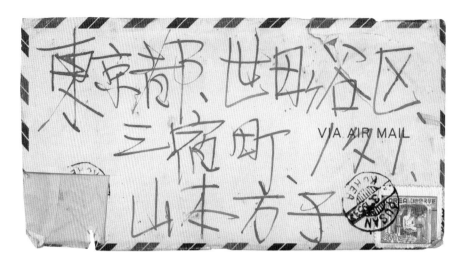

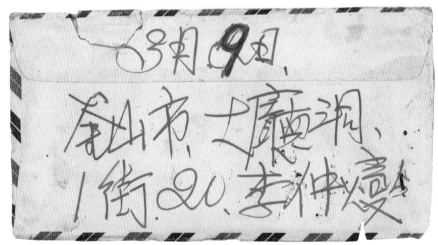

부산시 대청동 1가20 이중섭

1954년 3월 9일, 통영에서 부산집으로 돌아가는 유강열 부인을 통해 보낸 편지

주 - 부산 주소는 나전칠기기술원 원장 유강열 부부가 사는 곳 주소임.

이중섭은 유강열의 초청을 받아들여 통영의 나전칠기기술원 강사로 일하면서

침식을 제공받으며 그림 그리기에 열중했음.

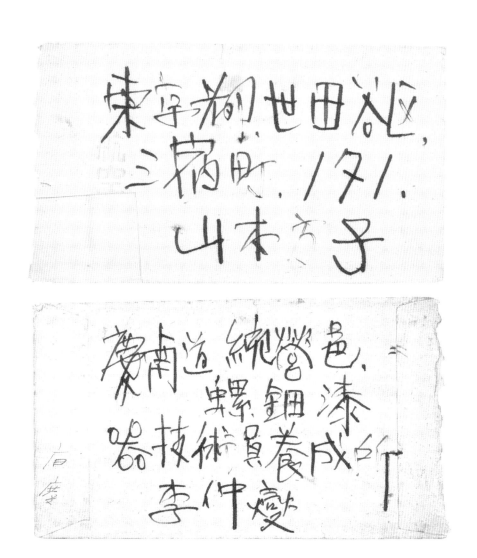

경상남도 통영읍 나전칠기기술원 양성소 이중섭

1954년 12월 연말(추정. 전시 직전), 서울

나의 가장 높고 가장 크고 가장 아름다운 기쁨,
그리고 한없이 상냥하고 가장 사랑스러운 사람,
나만의 오직 한 사람, 현처 남덕 군
건강하오?
내 가슴은 그대를 사모하는 마음으로 가득하오.
수속 절차가 순조롭지 않다고 해서 조바심 내거나 애태우지 마요.
소품전을 마치면 바로 구 형(시인 구상)의 힘을 빌려 갈 테니
그대의 아름다운 마음이 동요하지 않도록 해주오.
하루 종일 제작하면서 남덕 군을 어떻게 하면 행복하게 해줄까,
마음속에서 그것만 준비하고 있다오.

나의 소중하고 소중한 가장 멋진 천사 남덕 군,
힘내서 마음을 더더욱 밝고 건강하게 가져주오.
이제 곧 상냥한 남덕 군의 마음과 그대의 모든 것을
포옹할 수 있다고 생각하니 아고리는 만족스러워
혼자서 마음속으로 히죽거리고 있다오.
사람들은 아고리가 제 아내만을 생각한다고 여길지도 모르나,

편지 ① 아래 :
사진 서둘러 보내주오.

私の最高最大最美のよろこで、又限り無くやさしい最愛の人、私だけの唯一人愛妻南徳子。げんきでせう枝、私は君だけを思ふ心で一パイです。手續が うまくゆかないといって…いらへしたり。あせったりしないで下さい。小邸廢が すんだら…すぐに具足の方で ゆけますから…君の美しい心持が どうようしないように して下さい。一日中制絡を績けながら南徳君を如何にして 幸福にしてあげようかと…そればか性 心の中で じゆんびしてゐるのですよ。私の大切な大事な一等すばらしい 天使南徳子。はりきって …心をもっと明るく健康に もってゐて下さい。もうすぐでやさしい君の心と すばらしい君のすべてをほうよう軍る喜びを 考てゐて

①

⑩ 号

シヤシン
いそいで
おくり下さい。

아고리는 그대처럼 멋지고 사랑스러운 아내와

오직 하나로 일치해서 서로 사랑하고,

둘이 한 덩어리가 되어 참인간이 되고,

차례차례로 훌륭한 일(참으로 새로운 표현을 시도하는 것,

계속해서 대작을 제작하는 것)을 하는 것이 염원이오.

자신이 가장 사랑하는, 소중한 아내를 진심으로 모든 걸 바쳐

사랑할 수 없는 사람은 결코 훌륭한 일을 할 수 없소.

독신으로 제작하는 사람도 있지만,

아고리는 그런 타입의 화공은 아니오.

자신을 바르게 보고 있소.

예술은 무한의 애정 표현이오.

참된 애정으로 차고 넘쳐야 비로소 마음이 맑아지는 것이오.

편지 ② 위 :
나의 상냥한 사람이어. 나만의 아스파라거스 군의 사진이 아고리는 참으로 보고 싶소. 서둘러 보내주오.

편지 ② 왼쪽 :
아스파라거스 군이 아고리를 잊지 않았는지 꼭 물어보고 답장해주길 바라오.
남덕 군의 얼굴만 나온 사진도 보내주오.

편지 ② 아래 :
"나의 유일한 사람, 한없이 상냥한 진정한 사람. 나만의 큰 기쁨, 멋진 남덕 군.
언제나 당신만을 마음 가득 채우고 제작하고 있는 대화공 중섭을 확신하고,
도쿄 제일의 자랑과 활기를 가져주오. 언제나 마음을 밝게, 건강하게 지니고 있어주오."

私のやさしい人よ。 ほんとうに 心から 私だけの アスパラカス君の シンシン が アゴリ君は みたいのです。 至急 お逢り下さいよ。

アゴリ君は 一人で 満足して 心の中で 一人で ニヤ〜 してみます。
人々は アゴリが 自分の 妻だけを 考えてみると 思うかもしれません。 が…
アゴリ君は 君の様な すばらしい 愛妻と 先ず 一致し 愛しあい 二人で 妻人間の ひとかたまりに なって……
次々と リッパな 仕事（新しい 表現 次々の 大作を 制作するのです。）
自分の 最愛の 大切な 愛妻を 真に 真心から すべてを ささげて 愛し得ない人が 決して リッパな 仕事は 出来ません。 独身で 制作する人も ありますが アゴリ君は そんな タイプの画工では ありません。 自分を 正しく 見てみます。 芸術は 限り無い 愛情の表現です。 真の愛情に 満ち〜て はじめて 心が きよく なるのです…

"私の唯一人の 限り無く やさしい 正誠の人。私だけの 最大の よろこび すばらしい 南徳和。 いつも… 君だけを 心〜ハイ ● 制作して みる 大画工 仲慶君を 確信し 東京一の ほこりと はりきりを もって 心を いつも 明く。健康に もってみて下さい。 ね。 り SIGNATURE.

마음의 거울이 맑아져야 비로소

우주의 모든 것이 바르게 마음에 비치는 것이오.

다른 사람은 무엇을 사랑해도 좋소.

힘껏 사랑하고 한없이 사랑하면 되오.

나는 한없이 사랑해야 할, 현재 무한히 사랑하는 남덕의

멋진 전부를 하늘로부터 점지받은 것이오.

오로지 더욱더 깊고 도탑고 열렬하게,

한없이 소중한 남덕만을 사랑하고, 사랑하고, 또 사랑하고

열애하여 두 사람의 맑은 마음에 비친 인생의 도리를 참으로

새롭게 제작 표현하면 되는 것이오.

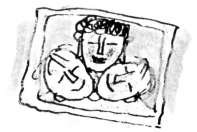

편지 ③ 위 :
이것은 현처 남덕 군과 대화공 이중섭의 연애 시대 사진이오. 참으로 올바른 남덕, 중섭 만세, 만세!!!

편지 ③ 왼쪽 :
남덕 군, 태현 군, 태성 군, 세 사람의 얼굴만 크게 나온 사진, 셋이서 볼을 맞댄 사진도 보내주오.

편지 ③ 오른쪽 :
남덕 군의 표정 그대로의 한없이 다정한 표정, 진심 어린 애정이 보이지 않소?
중섭 군은 상냥한 남덕 군의 통통한 손을 잡고 대제작을 머리로 그리고 있소.
태현 군, 태성 군에게도 보여주고 아빠와 엄마라고 알려주구려.

편지 ③ 아래 :
서서히 학습원장님에게 입국 허가가 나올 수 있도록 노력해보시오. 성과가 있으면 알려주오.

心の 鏡が きよく なつて はじめて
宇宙の すべてが 正しく 心にうつる
のです。だから何を愛しても 良いはずです。
誠いっぱい愛し 限り無く 愛すれば
良いのです。 キルは 限り無く 愛す
べき 現在無限に 愛する 南徳
のすばらしい すべて様を 天から あた
えられて くれたのです。 唯々もっと
もっと 深く 蜜く 熱烈に 限り無く 大
な南徳だけを 愛し愛し 又愛し 熱烈
にきよい(詩?) 心にうつつを 人生のすべ
を 身に 新しく 制作表現すれば
良いのです。 キルの あすぱらがす君に
何度も やさしい ネボをお
送りします。限り無く や様い...
しなやかな キルだけの あすぱらがす
君に 強い アゴリ君の 未妹お伝て
下さい。

ゆっくり 守習院長 さんに 入国きよか
が出来得る ねー... 努力してみて下さい。
成果が あったら お.知らせ下さい。

나의 아스파라거스 군(발가락 군)에게

몇 번이고 몇 번이고 다정한 뽀뽀를 보내오.

한없이 부드럽고 나긋나긋한 나만의 아스파라거스 군에게

따듯한 아고리의 뽀뽀를 전해주오.

나만의 소중한 감격, 나만의 아스파라거스 군은 아고리를

잊지 않았겠지요? 물어보고 답장을 자세하게 써서 보내주오.

태현(태현) 군도, 태성(태성) 군도 아스파라거스 군도,

남덕 군도 감기 걸리지 않도록 항상 조심하오.

아고리 군은 더욱더 기운차게 열심히 제작을 계속하고 있소.

안심, 안심하고 기뻐해주오.

자, 나만의 소중하고, 소중하고 또 소중한,

한없이 상냥한 유일무이한 사람, 귀중한 나의 빛,

나의 별, 나의 태양, 나의 모든 애정의 주인, 나만의 천사,

가장 사랑하는 현처 남덕 군 힘내오.

파파 중섭

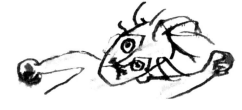

편지 ④ 아래 :
아스파라거스 군이 춥지 않도록 두텁고 따듯한 옷을 입혀주오.
그리하지 않으면 다음에 아고리 군이 화낼 거요. 화내면 무서워요. 무서워.

私だけの 大切な かんげき（私だけの）あすぱら
がす君は・・・アゴリの中 やすれて
いないでせう ね、きいてみてお返
事を くわしく 書いて 送り下さい ね、

④

（やすかたくんも、やすなりくんも、
　あすぱらがすくんも、なんとくんも、）

かぜひかぬ様 こころがけて下さい。
あゴリ君は 益々 元氣に みちあふ
れて ねっしんに 劉練をつづけて
ゐます 大安心、御安心。
およろこび 下さい ね、　さあ・・・

私だけの 大切 大事 又大事な 限り無
く やさしい 無 ＝ 唯一人 お貴重な
私の光、私の星、私の右路
私の愛情の すべての 主である
私だけの 天使 最愛の賢妻
南德君。げんきで はりきって下さい。

パパ
仲燮
書

あすぱらがすくんが ひえない様に あったかい
あたたかい きものを きせてあげなさい。そうでないと
あとで アゴリ君が おこりますよ、おこるとこわい

태현 군

훌륭한 사람 태현 군의 편지 고맙다.

덕분에 아빠는 감기도 걸리지 않고 건강하게

열심히 그림을 그리고 있단다.

학교에서 모두 같이 가서 본 영화는 재미있었니?

아빠가는 한 달 후면 도쿄에 가서 자전거를 꼭 사줄게.

안심하고 건강하게… 공부 열심히 하고,

엄마와 태성이와 사이좋게 기다려다오.

아빠는 하루 종일 태현 군과 태성 군, 엄마가 보고 싶어

참을 수가 없단다. 이제 곧 만날 테니….

아! 아빠는 기뻐요.

아빠

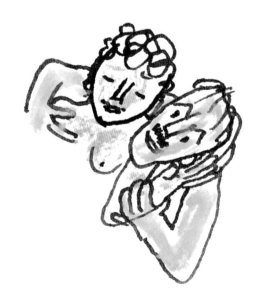

やすかたくん

りっぱな ひと やすかたくん
おてがみ ありがたう。おかい
げさまで パパは げんきで
かぜも ひかず、ねっしんに
えを かいています。がっこう
で みんなで いっしょに みに
いった えいが おもしろかった
ですか。 パパは あと …
ひとつき すぎたら … とうきょう
へ いって かならず じてんしゃ
を かって あげます。あんしん
して げんきに べんきょうを
ねっしんにし、ママと やすなり
と なかよく まって いてください。
パパは いちにち じゅう やすかたくんと
やすなりくんと ママが みたくて たまり
ません。 もうぢきに あえるから ……
　　　　　　　アア パパは うれしいです。

パパ

131

태현 군, 태성 군

건강히 잘 지내고 있지?

아빠는 오늘 종이가 떨어져서 한 장만 그려 보낸다.

태성, 태현 둘이서 사이좋게 보렴.

다음에는 재미있는 그림을 한 장씩 그려서

편지와 함께 보내줄게.

태현 군, 태성 군.

둘이서 사이좋게 기다려다오.

아빠가 가서 자전거 사줄게.

아빠 ㅈㅜ ㅇ ㅅㅓ ㅂ

편지 위 :
태현 군의 자전거 / 엄마

편지 아래 :
태성 군의 자전거

편지 왼쪽 :
새보다도 비행기보다도 빠르게, 빠르게!

편지 오른쪽 :
파파

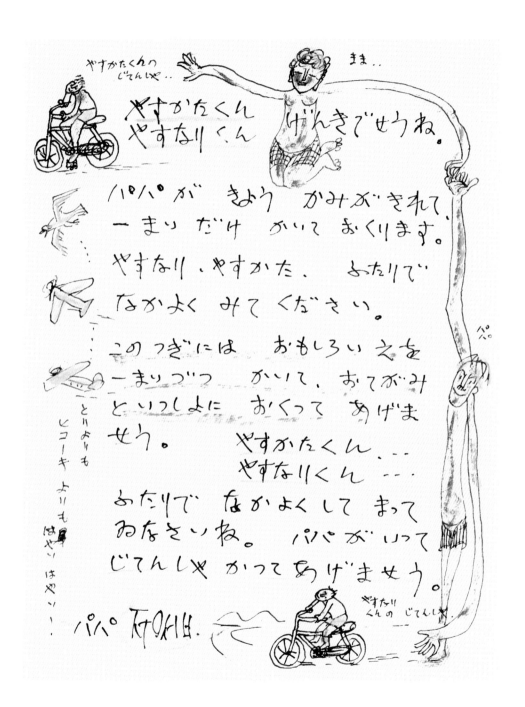

やすかたくんの
じてんしゃ..

まま..

やすかたくん
やすなりくん
げんきでせうね。

パパが きょう かみが きれて
ーまいだけ かいて おくります。
やすなり、やすかた、 ふたりで
なかよく みて ください。

この つぎには おもしろい えを
ーまいづつ かいて、 おてがみ
と いっしょに おくって あげま
せう。 やすかたくん...
やすなりくん...
ふたりで なかよくして まって
ゐなさいね。 パパが いって
じてんしゃ かって あげませう。

とりよりも
ヒコーキ よりも
はやい はやい！

パパ 石の十日.

やすなり
くんの じてんしゃ.

133

내가 제일 좋아하는, 날마다 보고픈 태성 군

건강하지?

아빠가 있는 경성(서울)은 날씨가 선선해서 편안하고

건강하게 그림을 그리고 있단다.

모두와 사이 좋게, 그리고 건강하게,

좋아하는 걸 열심히 용감하게 해주기 바란다.

얼마 안 있으면 아빠가 너희들이 있는

미슈쿠三宿로 갈 테니

태현 형과 사이좋게 기다려다오..

아빠는 또 태성, 태현이

게, 물고기와 노는 그림을 그렸단다.

아빠 ㅈㅜㅇㅅㅓㅂ

편지 위 :
운동회 연습을 하는 태현 형 / 엄마

편지 왼쪽 :
태성 / 아빠 / 태성 군, 아빠와 뽀뽀하자.

うんどうかいの れんしゅ
をする。やすかた おにいさん

ママ

わたくしの だいすきな まい
にち あいたい やすなりくん。
げんきですか。 パパの いる
けいじょうは すずしくて
らくに げんきで 之をかいて
います。 みんなと なかよく
げんきに、すきなこと を ねっしん
に まだ ゆうかん に やって くだ
さいね。 もうすこし したら
パパが きみたちの いる
シシュクに ゆきますから
やすかた おにいさんと なか
よく まってゐて くださいね。

パパが また やすなりくんと やすかたくんが
かにと さかなと あそんで いる 之をかきました。

やすなり

パパ

やすなりくん
パパと ボボをしませう

ハパ TTOHH

나의 귀여운 태현 군

언제나 보고 싶은 착한 아이, 나와 엄마의 태현 군,

건강히 잘 지내고 있지?

공부 잘하고 친구와 활기차게 운동 잘하고….

아빠는 하루 빨리 태현 군과 만나고 싶어서

빨리 그곳으로 가려고 열심히 그림을 그리고 있단다.

아빠는 아픈 데 없이 건강하니

태현 군도 건강하게 아빠를 기다려다오.

아빠 ㅈㅜㅇㅅㅓㅂ

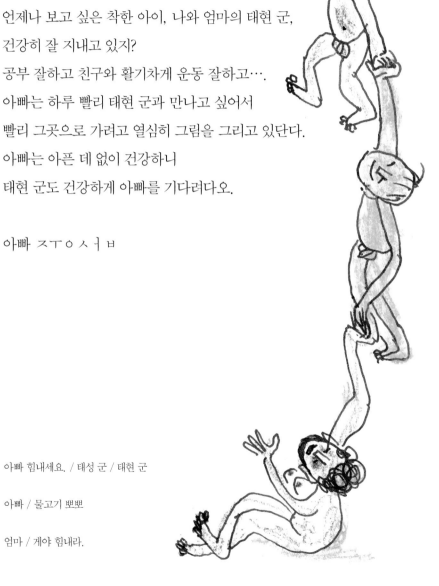

아빠 힘내세요. / 태성 군 / 태현 군

아빠 / 물고기 뽀뽀

엄마 / 게야 힘내라.

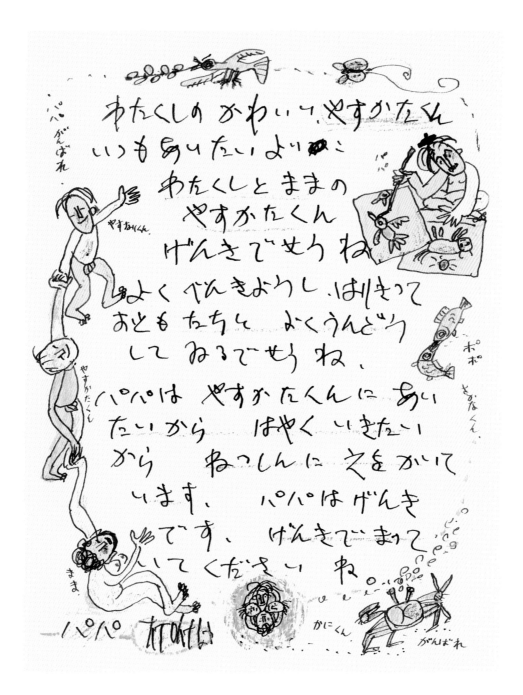

わたくしの　かわいい、やすかたくん

いつも　あいたいよりに

わたくしと　ままの

やすかたくん

げんきで　せうね

よく　べんきようし、はりきって

おとも　たちと　よくうんどう

して　ねるでもうね、

パパは　やすかたくんに　あい

たいから　はやく　いきたい

から　ねっしんに　ゑを　かいて

います、　パパは　げんき

です、　げんきで　まつて

いて　ください　ね。

パパ

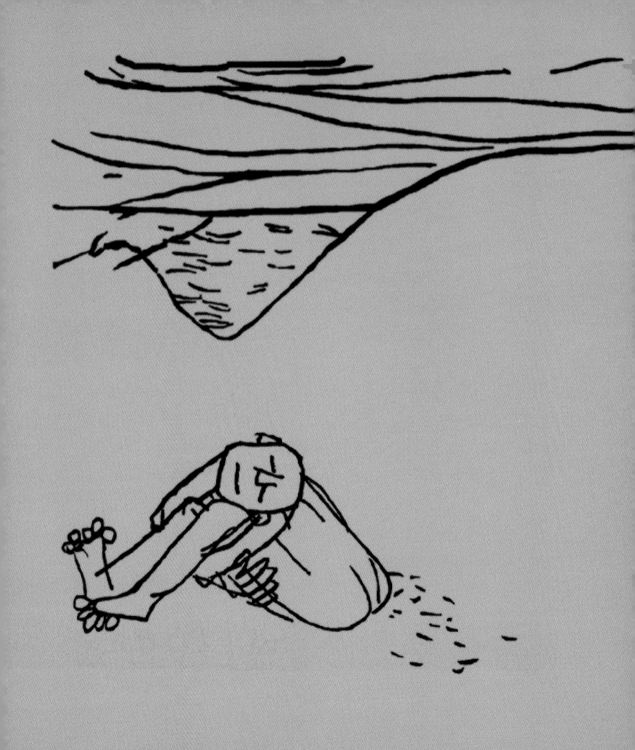

은지화,
어둠 속 은빛 희망

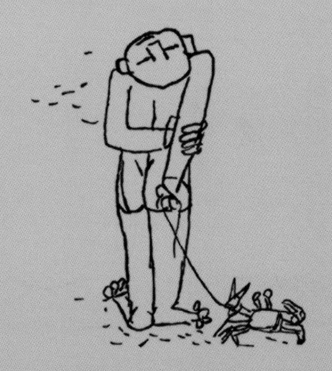

성내지도, 놀라지도 않는 아이들과 부처처럼 빈 눈을 가진 어른들이 제 몸으로 사닥다리를 만든다. 사물의 중심이 직선에 있지 않고 설설 기는 곡선에 있음을 알려주는 둥그런 몸의 사닥다리다. 냉랭한 알루미늄 위를 훤히 밝히는 사람들의 고리다. 은박지 위에 그 모습을 긁어 그리는 그의 손은 파르라니 야위었을 것이다.

이중섭이 오산학교 시절부터 시작했다는 은박지 그림이다. 한데 이는 '알루미늄 박지 그림'이라 해야 옳다. 기름종이에 알루미늄 박지를 씌운 것으로 주로 담배 향을 보존하기 위해 싸는 종이가 이 은박지였다. 시인이나 음악가가 좋은 생각이 떠오를 때마다 눈에 띄는 종이에 생각을 옮겨 담듯 이중섭은 언제 어디서나 떠오르는 이미지를 담뱃갑 속 은박지에 그렸다. 먼저 은박지를 잘 편 후에 연필이나 철필 끝으로 눌러 밑그림을 그리고, 그 위에 물감을 온통 칠했다. 이것이 다 마르기 전에 헝겊 또는 손바닥으로 닦아내면 파인 선에 물감이 스며들어 선각이 나타났다. 그렇게 그린 은박지 그림은 철선 같은 독특한 효과가 돋보였다. 이 은박지 그림은 이중섭이 개성박물관에 부지런히 드나들면서 본 분청사기로부터 발전시킨 기법의 연장이라 할 수 있다. 그릇의 바탕흙 위에 유약을 바르고 다시 그것을 긁어 무늬나 그림을 그리는 분청사기의 제작 방법과 흡사하기 때문이다.

이중섭의 은박지 그림은 대작의 밑그림으로 사용하기도, 독특한 미감으로 그 자체로 주목받기도 했다. 하지만 안타깝게도 이 그림들은 소홀히 다루어져 대부분 망실되고 말았다. 이중섭이 마지막으로 일본에 갔을 때 "뒷날 대작으로 완성할 것이니 남에게 보이지 마라"라며 아내에게 맡긴 것들이 다행히 죽지 아니하고 살아남아 그 서늘한 정기를 발할 뿐이다.

이번 전시에 선보이는 뉴욕 현대미술관(MoMA) 소장 작품 3점은 1955년 당시 주한미국대사관 문정관이었던 아서 맥타가트가 이중섭의 개인전에서

구입한 것이다. 그는 그 그림 3점을 현대미술관에 보냈고, 근대미술관 이사회의 의결을 거쳐 1956년 소장품으로 결정되었다. 그 3점 중 한 점은 일반적인 과정을 거친 위에 채색이 된 그림으로 더욱 특별한 느낌을 준다.

이번 전시에서는 주제에 맞춰 그의 사랑과 가족에 대한 그리움을 담은 은박지 그림을 모았다. 이 그림들은 이중섭이 가족을 만날 희망에 들썩일 때 그린 것으로, 절망으로 침몰하던 시기의 그림과는 분명 차이가 있다. 복숭아꽃과 열매가 풍성한 곳에서 가족이 만나 기쁨을 나누는 모습이 주를 이룬다. 더하여 이중섭이 꽤 즐겨 그렸으나 유화에선 좀체 그리지 않아 다소 낯선 사냥 풍경도 눈에 띈다. 동심주의나 동심천사주의에만 머물지 않는 이중섭의 진면목이 드러나는 것이다.

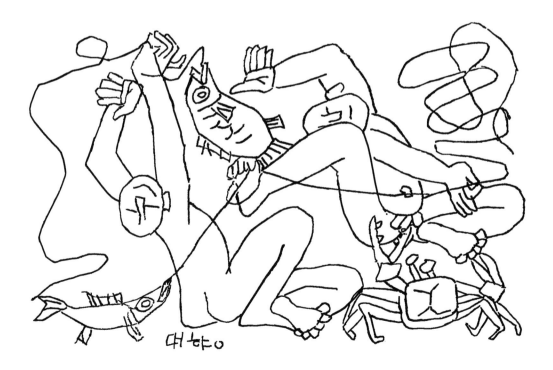

MoMA에서 온 그림 3점

이번 전시에서 만날 수 있는 은박지 그림 중 미국 MoMA 소장품은 1955년 벽두에 서울에서 열린 이중섭 개인전에서 아서 맥타가트가 구입한 것들이다(많은 자료를 통해 같은 해 늦봄 대구에서 열린 개인전에서 맥타가트가 얻어 MoMA에 기증한 것으로 알려져왔다). 맥타가트는 서울에서 열린 이중섭 개인전에 대한 전시 평을 쓰기도 했다. 훗날 맥타가트는 대구에 정착해 대학에서 학생을 가르치며 많은 학생에게 장학금을 주었다.

신문을 보는 사람들 People Reading the Newspaper
Number 84 (1950-52), New York, Museum of Modern Art (MoMA),
Incising and oil paint on metal foil onpaper, 4 × 5 7/8" (10,1 × 15 cm),
Gift of Arthur McTaggart, Acc,n,: 28,1956,ⓒ 2014,
Digital image, The Museum of Modern Art, NewYork/Scala, Florence

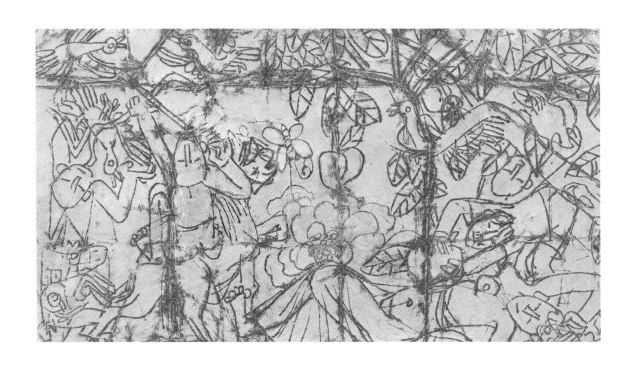

낙원의 가족 Family in Paradise
Number 57 (1950-52). New York, Museum of Modern Art (MoMA).
Incising and oil paint on metal foil onpaper, 3 1/4 × 6 1/8" (8.3 × 15.4 cm).
Gift of Arthur McTaggart. Acc. n.: 27.1956.© 2014.
Digital image, The Museum of Modern Art, New York/Scala, Florence

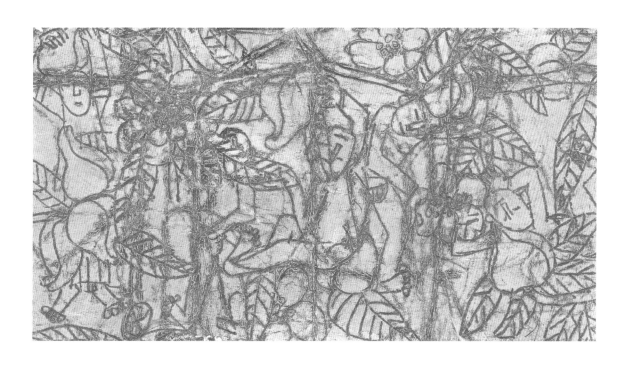

복숭아 밭에서 노는 아이들 Children Playing in the Peach

Farm Number 50 (1950-52). New York, Museum of Modern Art (MoMA).
Incising and oil paint on metal foil on paper, 3 1/4 × 6 1/8" (8.3 × 15.4 cm).
Gift of Arthur McTaggart. Acc. n.: 26.1956.ⓒ 2014.
Digital image, The Museum of Modern Art, New York/Scala, Florence

은지화의 전설

"은종이(담뱃갑)에 송곳으로 선을 북북 그은 위에 갈색을 대충 칠한 뒤 헝겊이라도 좋고, 휴지 뭉치라도 좋아라, 적당하게 종이를 닦아내면 송곳 자국의 선은 색깔이 남고 여백은 광휘로운 금속성 은색 위에 이끼 낀 듯 은은한 세피아 조가 아롱지는 중섭 형의 그 유명한 담배 딱지 그림." (박고석의 글 '이중섭을 가질 수 있었던 행운' 중)

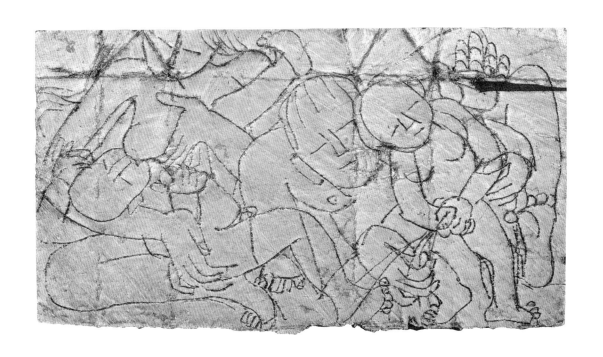

아이를 돌보는 부부 Parents Caring Their Child
종이 위에 은지에 새김·유채 incising and oil paint on metal foil on paper, 8.6 × 15.4cm

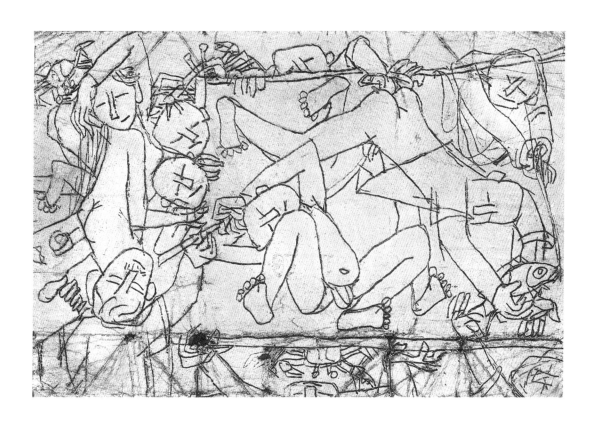

가족에 둘러싸여 그림을 그리는 화가 Artist Drawing Amidst Family
종이 위에 은지에 새김 · 유채 incising and oil paint on metal foil on paper, 10 × 15cm

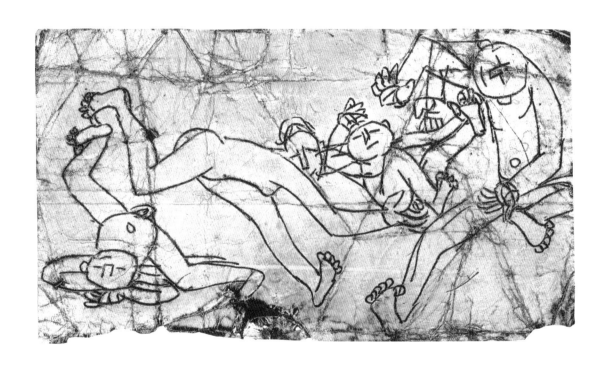

가족 Family
종이 위에 은지에 새김 · 유채 incising and oil paint on metal foil on paper, 8.5 × 15cm

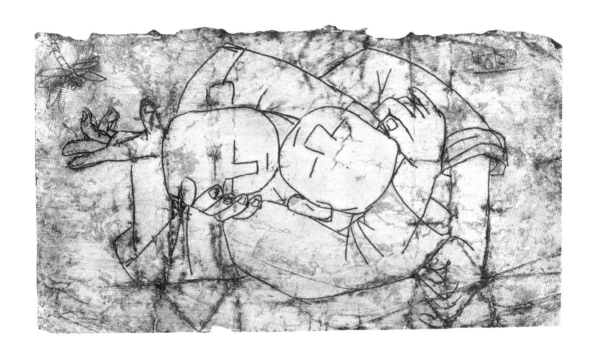

두 아이 Two Children
종이 위에 은지에 새김·유채 incising and oil paint on metal foil on paper, 8.5 × 15cm

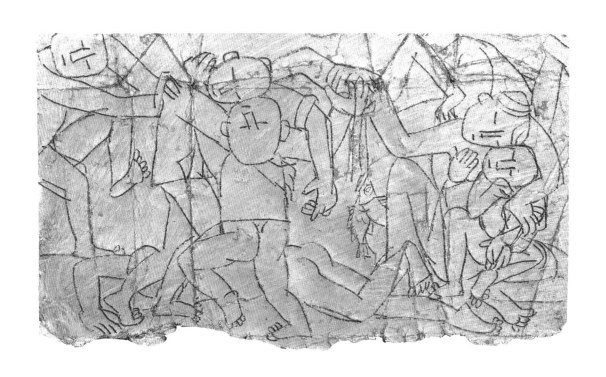

즐거운 가족 Happy Family
종이 위에 은지에 새김 · 유채 incising and oil paint on metal foil on paper, 9 × 15cm

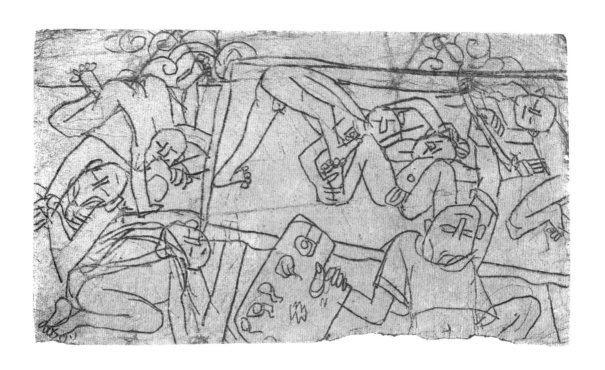

가족에 둘러싸여 아이들을 그리는 화가 Artist Drawing Amidst Family
종이 위에 은지에 새김 · 유채 incising and oil paint on metal foil on paper, 8.7 × 15cm

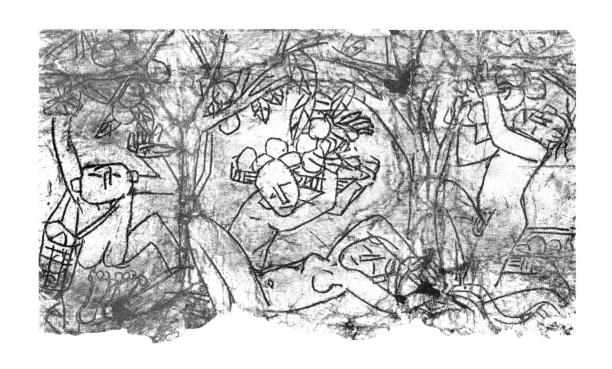

복숭아 밭에서 노는 가족 Family in the Peach Farm
종이 위에 은지에 새김 · 유채 incising and oil paint on metal foil on paper, 9 × 15cm

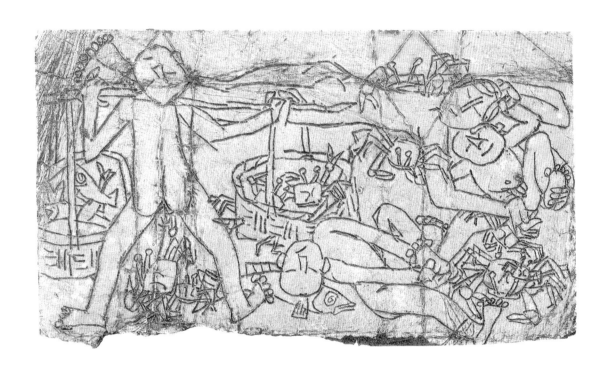

게와 물고기가 있는 가족 Family with Crab and Fish
종이 위에 은지에 새김, 유채 incising and oil paint on metal foil on paper, 8.5 × 15cm

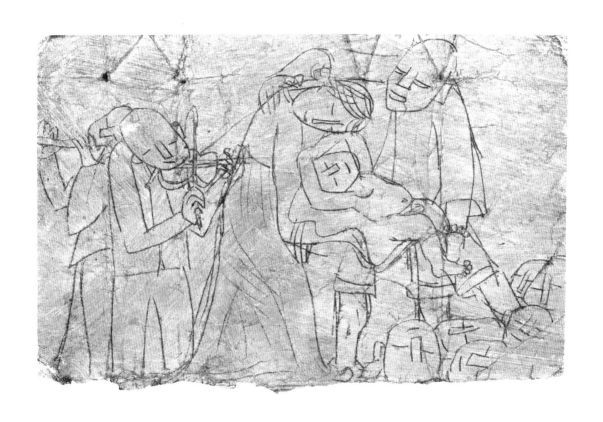

추모 Rememberance
종이 위에 은지에 새김·유채 incising and oil paint on metal foil on paper, 10 × 15cm

아내와 두 아이를 그리는 화가 Artist Darwing His Wife and Two Children
종이 위에 은지에 새김·유채 incising and oil paint on metal foil on paper, 10 × 15cm

은박지 그림은 사랑의 교향악보

"하루는 중섭이 빙글빙글 웃으며 에의 양담뱃갑 은지에다 파조爬彫한 그림 한 장을 내보이며, "음화淫畵를 보여줄게" 하였다. 참으로 음화라면 거창한 음화였다. 그 화면에 전개되고 있는 것은… 산천초목과 금수어개와 인간까지가, 아니 모든 생물이 혼음교접하고 있는 광경이었다. 이는 구태여 범신론적 만유나 창조주의 절대 사랑과 같은 인식의 세계가 아니라 그 자신이 만물을 사랑의 교향악으로 보는 사상의 실제였다." (은박지 그림에 대해 구상이 쓴 일화)

아이들에 둘러싸인 부부 Couple with Children
종이 위에 은지에 새김 · 유채 incising and oil paint on metal foil on paper, 9 × 15.2cm

으스러질 듯 껴안은 두 사랑

······지금 곧 숨이 막힐 듯 깊이 입을 맞춘 두 얼굴이 화면의 중심을 차지했고 그 아래로 서로의 알몸뚱아리가 고랫말뚝처럼 생긴 것에 의해 깊이 얽혀있다. 후려갈긴 듯 거칠거칠한 선으로만 되어 있으면서도 머리가 텁수룩하고 콧수염이 듬성듬성한 사내가 파마머리를 헝클인 한 여인을 으스러져라 껴안은 모습이며, 왼손으론 사내의 볼을 더듬고, 바른손으론 그 귓밥을 매만지며 지그시 감은 황홀 속 여인의 눈매 같은 것이 오히려 섬세하게 표현되어 있다.

······한 가지 기이한 것은 그림 위쪽에 창이 있어 그리로 흉측스런 사람의 손가락이 구부정하게 넘보고 있는 일이다. 아무래도 좀 수상한 손가락의 내력은 그림을 내게 준 ㄹ형의 얘기를 들은 다음에야 다소 이해되었지만 그것은 뒷날 얘기다. (예용해, 《이바구저바구》(까치), 1979)

사랑 Love
종이 위에 은지에 새김 · 유채 incising and oil paint on metal foil on paper, 15 × 10cm

새로운 부처님 New Buddha
종이 위에 은지에 새김 · 유채 incising and oil paint on metal foil on paper, 8.7 × 15.2cm

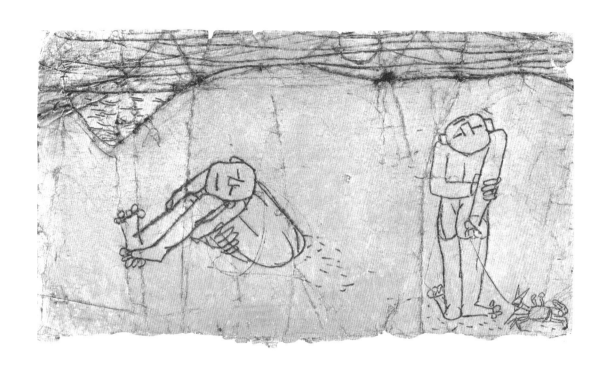

바닷가 아이들 Children on the Beach
종이 위에 은지에 새김·유채 incising and oil paint on metal foil on paper, 8.6 × 15.2cm

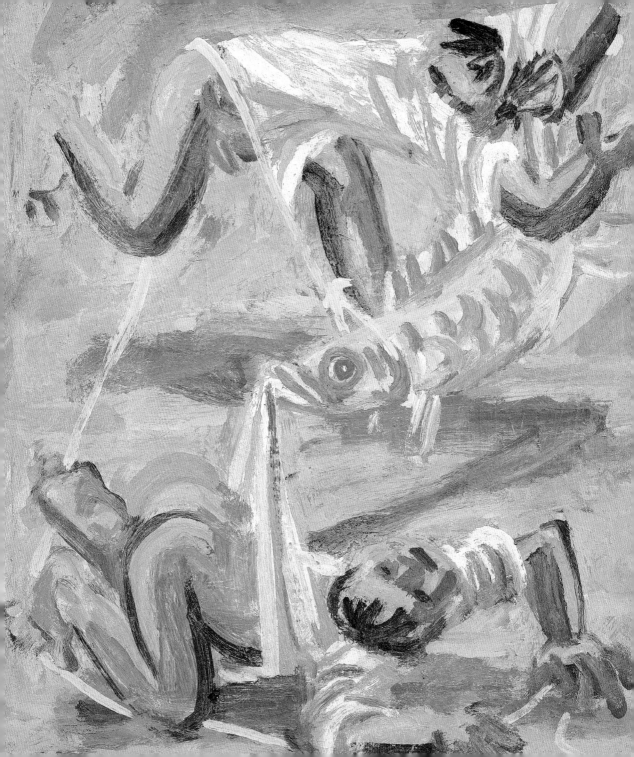

유화,
가족이 다시 하나 되기를

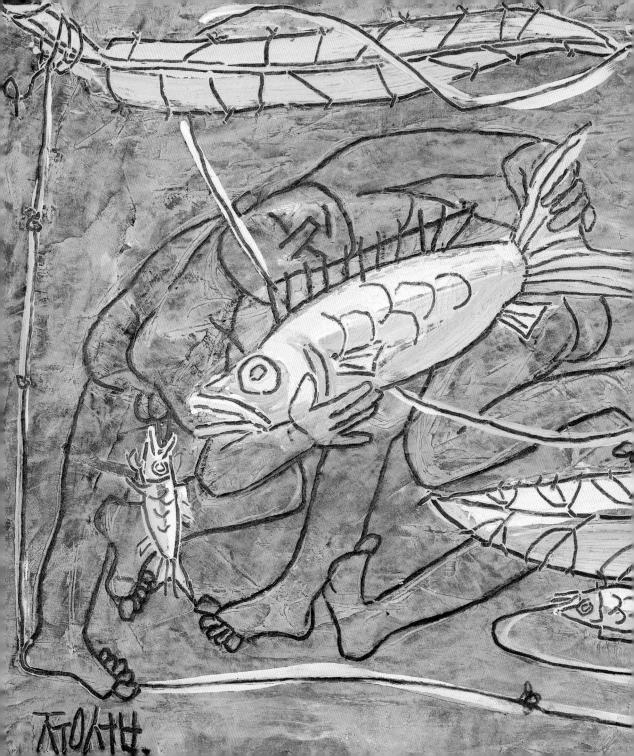

이중섭만큼 가족을 많이 그린 화가도 없다고 할 정도로 여러 점의 가족 그림이 우리에게 남았다. 특히 유화 중 여러 점이 가족을 그린 작품인데, 이들 그림을 이중섭의 신변잡기로 여기거나 개인적 체험을 그린 것이라 깎아내리는 견해가 있다. 하지만 이는 그야말로 짧은 생각이다. 이중섭이 그린 가족 그림들에는 헤어져 있던 가족이 다시 하나 되기를 바라는 이중섭의 염원이 담겨 있거니와 일제강점기 이래 지금까지 우리 민족이 겪은 수난과 비극을 대변하는 표현이 엿보인다. 어머니를 비롯한 혈육과 헤어진 데 이어 아내와 자식과도 헤어져야 했던 이중섭은 이산의 극단적인 예이기 때문이다. 그러면서도 그 비극에 마침표를 두지 않고 극복하려는 의지도 함께 담았는데, 그림 속 가족은 재회하고 행복하고 평화로운 한때를 즐긴다. 가족이 황소를 끌고 따뜻한 남쪽 나라로 간다거나, 가족 모두가 색띠를 부여잡은 채 새와 꽃을 희롱하고, 생명과 사랑을 낳는 닭 가족과 사람 가족이 한데 노니는 식이다. 한 시절의 그늘을 온몸으로 내리받은 이의 그림이라기엔 지극히 밝고 희망적인 건 그의 의지 때문이었을 것이다. 아내와 자신의 관계를 "우리들 부부보다 강하고, 참으로 건강한 부부는 달리 또 없을 것"이라거나, 자신의 가족을 '성가족'이라 표현한 것처럼 이중섭은 가족과 부부의 유대를 유달리 강조하는 이였던 것이다. 서로를 부여잡고 가는 존재, 가족이라는 숙명을 그는 온 맘으로 기꺼워했다.

가족과 비둘기 Familly and Dove
종이에 유채 oil on paper, 29 × 40.3cm

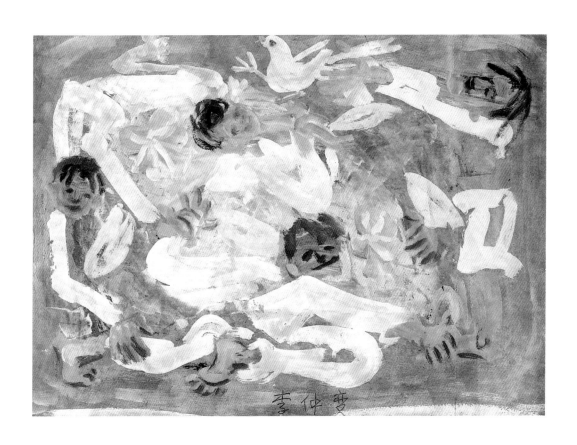

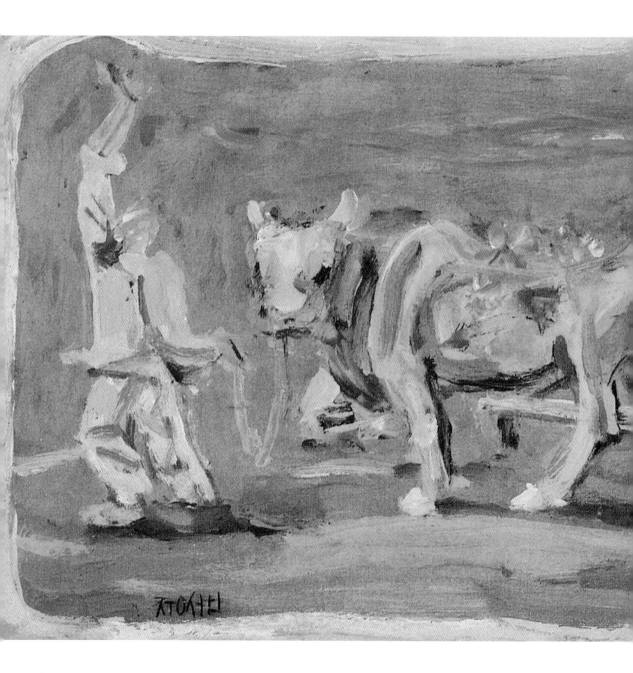

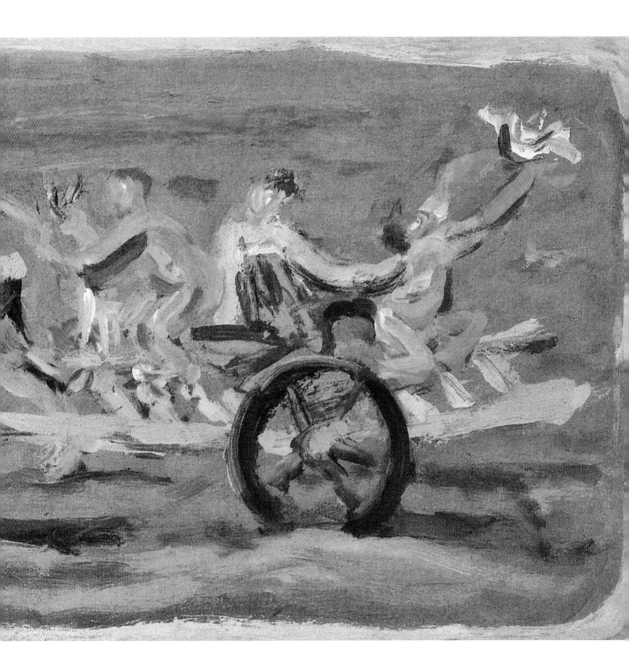

가족, 따듯한 남쪽 나라로

이중섭이 아들 태현에게 편지를 보내면서 곁들여 보낸 그림을 화폭에 옮긴 것이다. 편지의 그림 아래에는 "엄마, 태성 군, 태현 군을 소달구지에 태우고 아빠가 앞에서 황소를 끌고 따듯한 남쪽 나라로 함께 가는 그림을 그렸다. 황소 군 위에는 구름이다"라는 설명글을 덧붙였다. 황소 달구지 위에 탄 여자와 두 아이는 꽃을 들고 있거나 비둘기를 떠받들고 있는데, 즐거운 나들이에 나선 표정이 뚜렷하다. 이 편지 그림은 가족의 완전한 만남을 위해 마련한 전시가 성공할 것을 확신하고 아들에게 그려보낸 그림이다.

길 떠나는 가족 Family on the Road
1954, 종이에 유채 oil on paper, 29.5 × 64.5cm

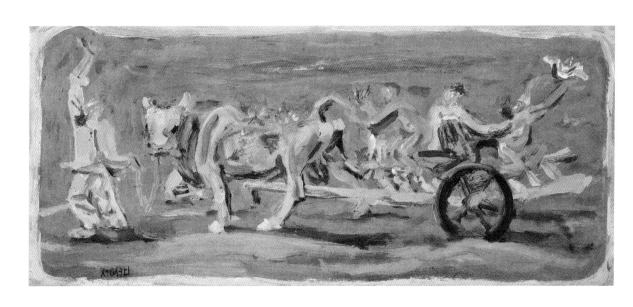

파란 게와 어린이 Green Crab and Child
종이에 유채 oil on paper, 30.2 × 23.6cm

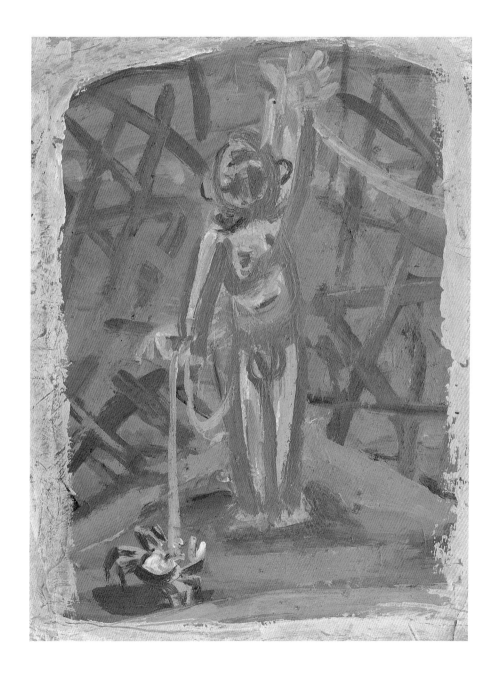

물고기와 노는 두 어린이 Children with Fish
종이에 유채 oil on paper, 41.8 × 30.5cm

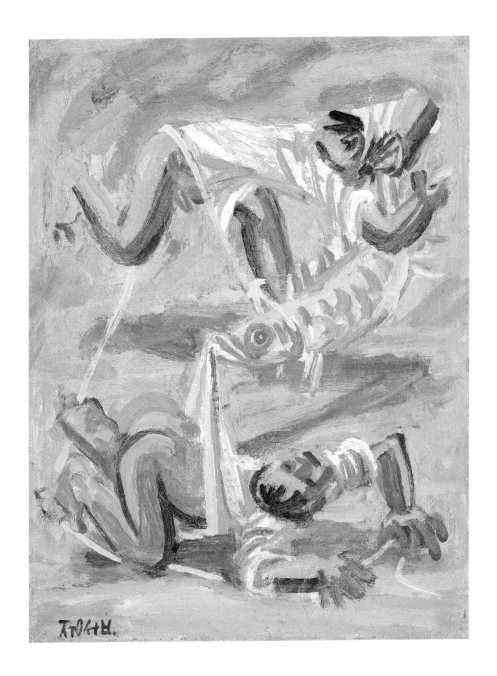

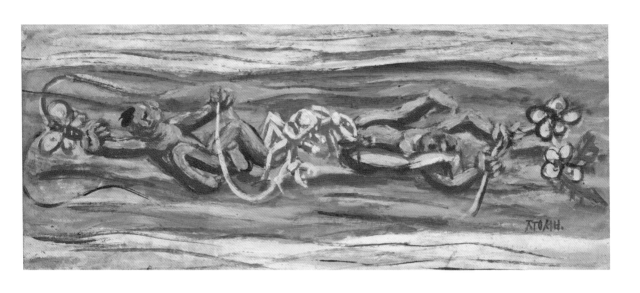

두 아이와 게 Two Children with Crab
종이에 유채 oil on paper, 26.5 × 64.5cm

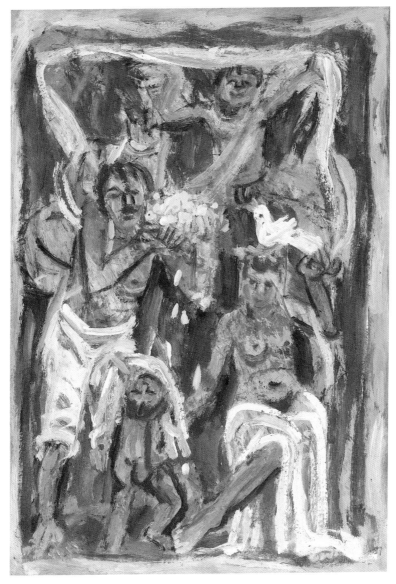

가족 Family
종이에 유채 oil on paper, 41.6 × 28.9cm

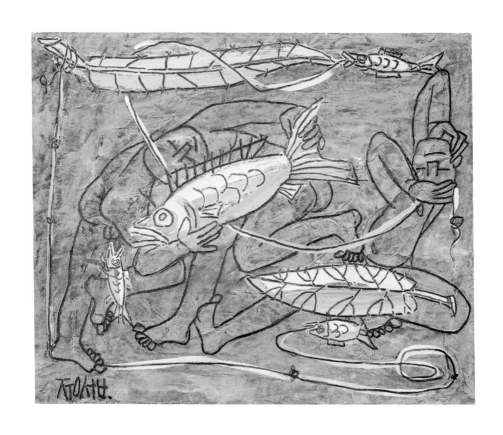

물고기와 노는 세 아이들 Three Children with Fish
종이에 연필·유채 pencil and oil on paper, 27 × 39.5cm

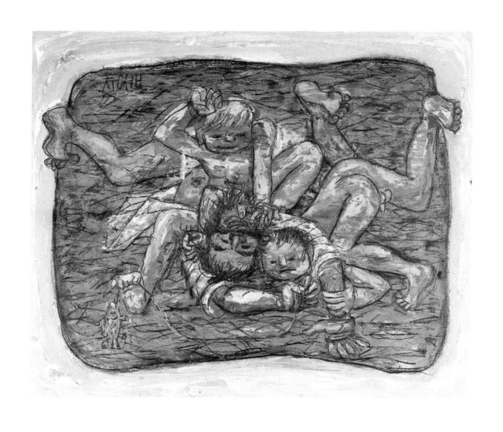

아빠와 아이들 Man with Children
종이에 연필·유채 pencil and oil on paper, 38.5 × 48cm

남자가 닭의 항문에 숨을 불어넣는 까닭?

많은 연구자들이 닭과 노는 아이들로 잘못 파악한 그림인데, 실제로는 화면 아래쪽에 암탉을 안은 듯한 왼쪽 인물은 아내이고, 오른쪽은 지아비다. 오른쪽 남자는 닭을 교미시키기 위해 발정하도록 항문에 숨을 세차게 불어넣는 이중섭 자신을 그린 것이다. 수많은 관찰을 거쳐야만 가능한 표현들로, 신혼 시절 이중섭이 소일거리로 닭을 키우며 닭장에 들어가 자기도 하던 시절의 결과물이라 할 수 있다. 이중섭이 가족을 일본으로 떠나 보낸 뒤 아내에게 보낸 그림에도 닭이 자주 등장한다.

닭과 가족 Chicken with Family
종이에 유채 oil on paper, 36.5 × 26.5cm

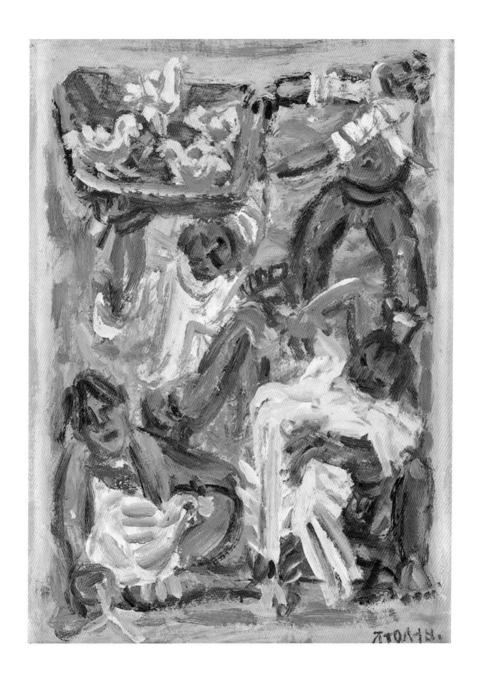

돌아오지 않는 강

이중섭의 절필작이라고 알려진 '돌아오지 않는 강'. 이중섭은 미국 영화 〈돌아오지 않는 강〉을 보고 난 뒤 그 제목이 좋다면서 자꾸 영화 제목을 되뇌었다고 한다. 이미 자포자기한 상태에 다다른 그는 신문에 실린 영화 광고를 잘라 벽에 붙여놓고 웃기도 하고, 그 아래에 아내가 보내온 편지를 잔뜩 붙여놓기도 했다. 그리고 '돌아오지 않는 강'을 제목 삼아 여러 점의 그림을 남겼는데 창밖을 보는 인물의 앞에 새를 배치하기도 하고, 인물을 어린아이가 아닌 성인으로 설정하기도 했다.

돌아오지 않는 강 No Return River
종이에 연필·유채 oil and pencil on paper 18.5 × 14.5cm

이중섭 연보

人 O ㅅ O
ㅈO 시ㅂ

1916~1956

1916년 4월 10일 평안남도 평원군 조운면 송천리에서 이희주와 안악 이씨 사이에서 태어나다. 형과 누나가 있었음. 열두 살 위인 형 곧 결혼해 어머니와 형수 등의 보살핌을 받으며 자라다.

1920년 5세 오래 앓던 아버지 사망. 그리기와 만들기에 깊은 관심과 흥미를 나타냈다. 곧 마을의 서당에 다니기 시작.

1923년 8세 평양에 있는 외가로 옮겨 초등 과정인 종로공립보통학교에 들어갔다. 김찬영의 아들 김병기가 6년 내내 한 반이 되다. 김병기의 집에 놀러 가 김찬영의 그림이나 화구, 미술서적들을 구경하면서 놀다.

1926년 11세 7월 평양의 미술 단체 삭성회가 회원전 개최. 점점 성대해져 전국 규모 공모전에서 이르기까지 세 번에 걸쳐 열림. 이중섭에게 큰 자극을 주고 영향을 미쳤다. 고학년 때는 그림 그리기에 상당한 수준을 보이다.

1929년 14세 중등 과정인 평양고등보통학교에 응시했으나 실패. 평안북도 정주의 오산고등보통학교에 입학.

1930년 15세 연초 팔이 부러져 휴학.

1931년 16세 복학 직후 영어와 오늘날 미술 과목에 해당하는 도화의 담당 교사 임용련이 부임. 미술실이 생기고 토요일마다 야외로 함께 나가 제작한 것을 모두가 모인 자리에서 평을 나누는 활동을 하다 하숙 생활을 시작함. 문학수가 퇴학당함.

1932년 17세 어머니와 형네 가족이 원산으로 옮김. 9월 민간지 동아일보가 주최하는 제3회 전조선남녀학생작품전에 '시골집 村家(촌가)'을 출품해 입선하다. 당시 서울 휘문고보 다니던 이쾌대가 3등, 평양의 광성고보에 다니던 김병기도 2점 입선, 훗날 조선신미술가협회에서 함께 활동하는 홍일표와 친구가 된 조각가 조규봉 등도 함께 입선했다.

1933년 18세 9월 동아일보가 주최한 제4회 전조선남녀학생작품전에 '원산 시가'와 '풍경'을 출품해 입선.

1934년 19세 연초 낡은 학교 건물을 일본인 보험사의 보상금으로 재건할 계획을 세우고 불을 지르기로 미술반 친구들과 모의하고 그중 한 명이 불을 지르다. 이중섭이 이를 뒤집어쓰기로 하고 임용련에게 고백했으나 묵인을 받음.

1935년 20세 9월 제6회 전조선남녀 학생작품전에 '내호內湖' 출품해 입선하다. 졸업 기념 사진첩 장식을 맡으면서 일본에서 온 불덩어리가 조선 땅으로 날아들어 태우는 모습을 그려 제작이 취소되었음.

1936년 21세 봄에 졸업하고 일본으로 가서 사립 데이고쿠 미술대학에 입학. 안기풍 등이 동기. 조선인 학생이 재학생의 절반 정도를 차지했다. 뒷날 조선신미술가협회에서 함께 활동하게 되는 이쾌대, 김종찬, 김학준이 먼저 들어와 다니고 있었음. 일본의 조선인 미술 유학생 모임인 백우회 사람들과 친밀해짐. 연말에 스케이트를 타다가 크게 다쳐 요양을 시작함.

1937년 22세 복학을 포기하고 3년제 전문 과정인 사립 분카가쿠인에 입학. 이 학교는 일본 최초의 남녀 공학 대학 과정. 김병기, 문학수가 이미 다니고 있었음. 지도 교수가 너무 시커멓게 그린다, 피카소의 모방이라고 비판해 항의하기도 하는 등 갈등을 빚기도 하나, 교장이 전교생의 모임에서 이중섭의 창의적인 태도를 칭찬하는 등 별 갈등 없이 지냄. 일본인 화가 세이슈를 알게 되어 급속히 가까워짐.

1938년 23세 5월 일본 도쿄를 근거지로 활동하는 미술가들이 창립한 단체인 지유비주쓰교카이가 두 번째로 개최한 전람회 (이하 지유텐) 공모 부문에 5점의 그림을 출품해 입선하고 협회상을 수상. 평론가이자 시인인 다키구치 슈조, 하세가와 사부로 등이 미술잡지를 통해 이중섭의 그림에 대해 격찬함. 연말 무렵 병으로 휴학.

1940년 25세 복학. 직후에 2년 후배인 일본인 야마모토 마사코와 사랑에 빠지다. 10월 경성에서 개최된 제4회 지유텐에 '서 있는 소', '망월', '소의 머리', '산의 풍경'을 출품하다. 화가 김환기와 진환이 조선에서 발행하는 신문과 잡지에 발표한 글을 통해 극찬하였다. 연말부터 마사코에게 그림만으로 된 엽서를 보내기 시작하다.

1941년 26세 3월 일본에서 활동하던 조선인 미술가들이 결성한 단체 조선신미술가협회의 창립 회원이 되다. 도쿄에서 열린 창립전에 '연못이 있는 풍경' 등을 출품하다. 이 전시회에 마사코가 방문. 4월 제5회 지유텐에 '망월', '소와 여인'을 출품해 화가 이마이 한자부로가 미술 잡지를 통해 극찬함. 김환기에 이어 문학수, 유영국과 더불어 회우로 추대되다. 5월 경성으로 옮겨 다시 열린 조선신미술가협회에 출품하다. 이후 일본 당국의 감시

때문에 문학수와 탈퇴한 것으로 보임. 가을에는 서울을 방문한 마사코와 함께 시인 오장환, 서정주 들과 어울림. 9월 호를 소탑이라고 했다가 곧 대향으로 고침.

1942년 27세 4월 제6회 지유텐에 회우로서 '소와 아이', '봄', '소묘', '목동', '지일'을 출품. 양명문과 구상을 알게 됨. 마사코의 모습을 담은 연필화 '여인'을 그리다.

1943년 28세 3월 제7회 지유텐에 5점의 작품을 이대향이라는 필명으로 출품하다. 출품작의 하나인 '망월'로 특별상인 태양상을 수상하다. 5월 경성에서 세 번째로 열린 조선신미술가협회에 출품했는지 여부는 불확실. 대외적인 사정에 의해 탈퇴한 것으로 보임. 이 시기를 전후해 일본 생활을 청산하고 돌아와 원산에 머물다. 징병을 피하기 위해 고아원에서 잠시 아이들을 가르치다.

1944년 29세 연말에 평양 체신회관에서 김병기, 문학수, 윤중식, 이호련, 황염수 등과 6인전에 출품하다. 이 전시회 출품작 가운데는 소 그림이 많았다. 이때 처음으로 박수근을 알게 된 것으로 보임.

1945년 30세 4월 이중섭의 권유를 받은 마사코가 천신만고 끝에 원산으로 와서 다음 달 결혼. 광석동에 집을 마련했으나 곧 소련의 폭격으로 송도원 너머의 교외에 있는 과수원으로 이사. 그 직후 일본군의 무장해제를 위해 소련 군이 진주함. 8월 서울대학병원에 입원한 친구 오장환에게 문병 갔다가 시인 김광균을 처음 만남. 이후 그는 이중섭의 작품을 간간이 구입하는 등 도움을 주다. 10월 서울 덕수궁 내의 석조전에서 열린 해방기념전에 출품하기 위해 연필화 '세 사람'과 '소년'을 들고 서울로 왔으나 늦어서 전시하지 못함. 인천의 조각가 조규봉과 시인 배인철 등의 권유로 인천에서 개최된 전람회에 출품하다.

1946년 31세 1월 조선미술가협회에서 회원 32명과 함께 탈퇴. 독립미술협회로 재결성했을 때 참가. 2월 조선예술동맹 산하의 미술동맹 원산 지부 회화부원이 되다. 10월 집에 원산미술연구소를 개설하고 책임 지도 명목으로 학생을 받으려다 취소됨. 첫아들이 태어났으나 곧 죽다. 이때 아이의 관에 복숭아를 쥔 어린이를 그린 연필화 여러 점을 넣었다. 연말에 원산문학가동맹에서 펴낸 공동 시집 《응향》의 표지화를 그림.

1947년 32세 연초에 북조선문학예술총동맹으로부터 지난 연말에 발간된 《응향》의 일부시에 대해 시비가 걸리다. 6월 출간된 오장환의 시 모음 《나 사는 곳》에 실을 속표지 그림을 그리다. 8월 평양에서 열린 해방기념미술전람회에 '하얀 별을 안고 하늘을 나는 어린이'를 출품하다. 이 그림에 대해 소련인 평론가가 극찬. 아들 태현이 태어나다.

1948년 33세 2월 미군정의 체포령을 피해 북으로 온 친구 오장환을 만나다. 원산에서 열린 전람회에 출품한 이중섭의 그림을 본 소련의 미술가와 평론가들이 이중섭의 그림에 비판적인 평을 함. 냉전이 휩쓸던 때 평양에서 처음 본 박수근이 전시 출품을 위해 원산에 왔다가 이중섭의 집에 자주 머무르다.

1949년 34세 봄에 둘째 아들 태성이 태어나다. 원산의 변두리 송도원으로 옮김. 소를 하루 종일 관찰하다 소 주인에게 도둑으로 몰려 고발당하다.

1950년 35세 6월 전쟁이 전면전으로 확대된 이후 가장인 형 행방불명되다. 10월 미군의 개입으로 전세가 바뀌면서 집이 폭격으로 부서져 가까운 친척집으로 피신하다. 폭격 속에서도 그림 그리기에 열중하는 이중섭을 본 사람이 있음. 원산을 점령한 남한군의 강

요로 신미술가협회를 조직하고 회장이 되다. 12월 중국군의 대거 개입으로 다시 바뀐 전세와 미국군의 원자탄 투하 위협에 따라 어머니를 비롯한 다른 가족을 두고 부인과 두 아들, 조카와 안전지대로 피함. 결국 후퇴하는 국군의 화물선을 타고 부산에 도착. 난민 수용소에 보내져 신상 조사를 받음. 외부 출입이 허용되면서 부두에서 짐 부리는 일을 하다가 널빤지를 훔친 소년을 붙잡아 마구 때리는 헌병을 말리다가 몰려든 헌병들이 휘두른 방망이에 맞아 큰 상처를 입다.

1951년 36세 봄 악화된 전세에 따른 당국의 종용으로 가족과 제주도로 가다. 제주로 가는 배의 선주가 소개한 자신의 서귀포 집에 여러 날 걸어서 도착, 그 집에 머물다. '섶섬이 보이는 서귀포 풍경', '서귀포의 환상', '바다의 사람들' 등을 그리다. 선주의 집을 나와 변두리 집 문간방으로 옮기다. 적은 양의 배급과 고구마 그리고 바닷가에 나가 잡아온 게로 연명하다. 9월 부산에서 열린 전시미술전에 출품하다. 12월 무렵 다시 부산으로 옮겨 범동에 있는 홑겹방을 구해 머물다. 이 무렵 이곳 풍경을 그린 것이 미완성의 '범일동 풍경'이다.

1952년 37세 2월 국방부 정훈국 종
군화가단에 가입하다. 3월 제4회 3·1기념 종
군화가 미술전(국방부 정훈국 주최, 부산 대
도회 다원)에 출품. 월남한 화가 지망생 김영
환과 재회. 아내가 폐결핵에 걸려 각혈을 하
고, 아이들이 병에 걸리는 등 곤란한 일이 이
어졌으므로 일본인 수용소에 들어갔다가 여
름에 일본인 송환선을 타고 일본으로 가다. 6
월 월남 화가 작품전(전국문화총연합회 북한
지부 주최, 대구 미공보원화랑)에 '소년들' 출
품. 여름부터 사망할 때까지 가족과 편지 왕
래 시작. 가을 황염수 소개로 영도도기회사
안에서 미대생 김서봉과 함께 지냄. 10월 주
간으로 발행되는《문학예술》에 발표한 친구
인 소설가 김이석의 소설 삽화로 시작해 다수
의 삽화를 그렸다. 11월 월남 미술인 작품전
(전국문화단체총연합회 북한 지부 주최, 부산
국제구락부와 대구 미공보원화랑)의 심사위원
및 '작품A', '작품B', '작품C' 출품. 형을 잃고
홀로 된 김영환과 함께 생활. 불도 땔 수 없
는 산꼭대기 판자집에서 겨울을 나면서 몸이
무척 상함. 12월 기조전 창립전에 '작품A', '작
품B', '작품C' 출품. 더 이어지지 못하고 단명
으로 그침. 한묵과 함께 가극 〈콩쥐팥쥐〉의
소품을 만들다. 연말 또는 이듬해 연초에 아
내가 보낸 책의 대금을 떼임.

1953년 38세 5월 신파실파의 세 번
째 동인전에 2점의 〈굴뚝〉을 출품. 계엄 당
국의 시비가 있어 거의 모든 동인들이 조사받
은 끝에 철거되다. 7월 말 오래 애쓴 끝에 일
본으로 가서 가족을 만나고 일주일 만에 귀
국하다. 일 년 가까운 동안 그려진 알루미늄
박지에 그린 그림 200점가량을 맡기다. 8월
휴전이 성립되면서 정부가 서울로 돌아가고
주택난이 해소되어 난방 가능한 집으로 이사.
가을 나전기능공 양성소의 강사로 일하라는
유강렬의 제의를 받아들여 통영으로 옮기다.
11월 부산에 머물던 시절 그린 그림 150점가
량을 유강렬의 부인에게 맡겨두었으나 부산
도심을 휩쓴 대화재로 타버리다. 앞으로 열 전
시회의 출품작을 벌충하기 위해 연말부터 이
듬해 초까지 약 150점의 그림을 그리다.

1954년 39세 봄 통영 일대를 다니면
서 풍경화 그리기에 몰두. '푸른 언덕', '충렬사
풍경', '남망산 오르는 길이 보이는 풍경', '복
사꽃이 핀 마을' 등을 그렸다. 5월 연기를 거
듭했던 전시회를 유강렬, 전혁림, 장윤성과 4
인전으로 열다. 양성소에 분규가 생겨 통영을
떠남. 화가 박생광의 초대로 진주를 거쳐 서
울로 가다. 6월 하순 한국전쟁 발발 4주년을
기념하여 경복궁미술관에서 열린 대한미협전
에 '소', '닭', '달과 까마귀'를 출품해 호평을 받
았다. 7월 중순에 원산의 지인이 종로구 누상

동에 있는 집을 제공해 그곳에서 그림에 몰두. '도원', '길 떠나는 가족' 등을 그렸다. 9월 말에 집이 팔리자 이종사촌 이광석의 집 등으로 옮겨 다님. 전시회 출품작의 마무리에 몰두하다가, 술자리에서 시비가 붙어 잠간 정신병원에 보내지다. 이 무렵 국립현대미술관 소장의 '봉황'을 그리다.

1955년 40세 1월 18일부터 27일까지 서울 미도파백화점화랑에서 개인전을 열다. 출품작 중 몇몇 그림이 외설스럽다 해서 당국에 의해 철거되기도 함. 일반의 호평과는 달리 몇몇 평자들에게서는 시대착오적이라는 평이 나오기도. 미국인 맥타가트가 전시회에서 구입한 알루미늄 박지에 그린 그림 3점을 미국 뉴욕 현대미술관에 기증하다. 2월 남은 그림을 들고 대구로 가다. 5월 대구 미국문화원에서 개인전 개최. 가을 친구 구상이 성베드로 병원 정신과에 입원시킴. 연말 퇴원해 서울로 감. 이듬해 초까지 정릉에서 한묵과 지내다.

1956년 41세 연초 자신의 그림이 뉴욕 현대미술관에 기증되어 받아들여졌음을 알게 되다. 여름 청량리 정신병원에 갔다가 간염이라는 판정을 받고 요양하다가 서대문 적십자병원에 입원해 치료받던 중 9월 6일 사망. 화장 후 망우리에 묻히다.

1979년 이중섭의 아내가 엽서를 처음으로 공개하고, 서울과 부산 등에서 전시. 아내와 아이들에게 보낸 편지를 모은 서간집을 발행함.

1972년 현대화랑에서 이중섭의 15주기를 기념 하는 대규모 유작전과 작품집이 마련된다. 이 전시회를 통해 이중섭이 일반에게 알려지기 시작함

1999년 1월 문화관광부가 이달의 문화인물로 이중섭을 선정하여 1월부터 3월초까지 갤러리현대(현대화랑)에서 〈이중섭 특별전〉이 개최됨. 4월 문화관광부에서 이중섭 거리를 '이중섭 문화의 거리'로 지정함.

2005년 삼성미술관 Leeum에서 〈이중섭 드로잉: 그리움의 편린들〉전이 열림.

2015년 현대화랑에서 〈이중섭의 사랑, 가족〉전을 개최하다. 이 전시에 뉴욕 MoMA에 소장된 은지화 3점이 60년만에 국내로 들어와 일반인에게 처음 공개됨.

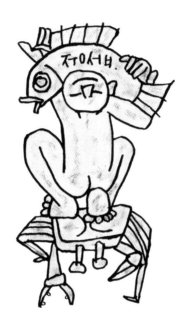

이중섭의 사랑, 가족

글	최석태, 최혜경

1판 1쇄	펴낸날 2015년 1월 6일
1판 5쇄	펴낸날 2016년 7월 29일

펴낸이	이영혜
펴낸곳	디자인하우스
	서울시 중구 동호로 310 태광빌딩
	우편번호 04616
대표전화	(02) 2275-6151
영업부직통	(02) 2263-6900
팩시밀리	(02) 2275-7884, 7885
홈페이지	www.designhouse.co.kr
인스타그램	@dh_book
등록	1977년 8월 19일, 제2-208호

편집장	김은주
편집팀	박은경, 이수빈
디자인팀	김희정
마케팅팀	도경의, 정영주
영업부	고은영
제작부	이성훈, 민나영, 이난영
출력·인쇄	중앙문화인쇄

편지 번역	백창흠
이미지 보정	이경옥

이 책은 현대화랑에서 2015년 1월 6일부터 2월 22일까지 열린
〈이중섭의 사랑, 가족〉전시를 계기로 발행되었습니다.

이 책이 출판되기까지 도움을 주신 이중섭 작가의 부인 이남덕 여사와 조카 이영진 선생님께 감사드립니다.

ISBN 978-89-7041-652-6 03600
가격 20,000원